普通高等学校学前教育专业系列教材

美术基础

彭朝风　赵丽强　主编

复旦大学出版社

内容提要

本书立足于普通高等院校学前教育专业美术教学的需要，从素描、简笔画、色彩、手工、中国画、美术欣赏六个方面设计教学内容，涵盖了学前教育专业学生必须掌握的基本知识与技能。同时，融入幼儿园美术教学实践，注重理论与实践相结合。

本书在内容上力求全面、重点突出，在语言上尽量简练、准确，为使得学前教育专业学生能够融会贯通，本书既有从一个知识点向外辐射，也有从不同角度去阐释或以图文并茂的形式讲解，努力达到立体教学的效果，注重知识性与技能性兼备。

本书既可供普通高等院校学前教育、早期教育、婴幼儿托育专业师生使用，也可作为幼儿园、托儿所等幼教机构教师的参考用书。

复旦学前云平台
数字化教学支持说明

　　为提高教学服务水平，促进课程立体化建设，复旦大学出版社学前教育分社建设了"复旦学前云平台"，以为师生提供丰富的课程配套资源，可通过"电脑端"和"手机端"查看、获取。

【电脑端】

　　电脑端资源包括 PPT 课件、电子教案、习题答案、课程大纲、音频、视频等内容。可登录"复旦学前云平台"www.fudanxueqian.com 浏览、下载。

　　Step 1　登录网站"复旦学前云平台"www.fudanxueqian.com，点击右上角"登录/注册"，使用手机号注册。

　　Step 2　在"搜索"栏输入相关书名，找到该书，点击进入。

　　Step 3　点击【配套资源】中的"下载"（首次使用需输入教师信息），即可下载。音频、视频内容可通过搜索该书【视听包】在线浏览。

📱 【手机端】

PPT 课件、音视频、阅读材料：用微信扫描书中二维码即可浏览。

扫码浏览 ➡

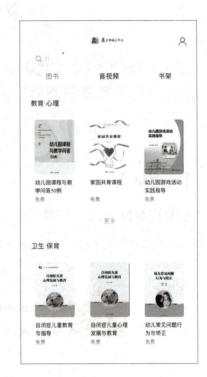

📖 【更多相关资源】

更多资源，如专家文章、活动设计案例、绘本阅读、环境创设、图书信息等，可关注"幼师宝"微信公众号，搜索、查阅。

平台技术支持热线：029-68518879。

"幼师宝"微信公众号

序

《国务院关于当前发展学前教育的若干意见》指出：学前教育是终身学习的开端，是国民教育体系的重要组成部分，是重要的社会公益事业……学前教育是开发孩子潜能、塑造孩子心理、培养健全人格的奠基阶段，良好的学前教育可以成就孩子一生的成长，这是全民素质提高、民族强大的基石。美术教育是其中尤为重要的组成部分，能使儿童提升美术基本素养，进而提高儿童的观察能力、表现能力、创新能力，学会从大自然的万事万物中发现美、欣赏美、创造美，健康快乐地成长。这是作为家长最想看到的，也是最期望的，更是社会所倡导与鼓励的，因为孩子肩负着国家和民族的未来，正如习近平总书记说道的："我看到你们，就想到了我们民族的未来。我国社会主义现代化、中华民族伟大复兴的中国梦，将来要在你们手中实现，你们是未来的主力军、生力军。"

法国启蒙思想家、教育家卢梭曾在《爱弥儿》一书中说过："教育者只需能创造一个促进儿童自由发展的适当环境，然后放手让儿童发挥本身的积极性，通过活动和个人经验，认识生活，进行学习，健康成长。"我想，这里所指的教育者大多情况下指的就是我们的幼儿园老师，因为我们的幼儿园老师更专业、更能在幼儿的兴趣培养上发挥作用。固然，父母是孩子的第一任老师，但是通常情况下，父母只能发挥生活的导师，却无力在相关专业教育和引导方面做得更多、更好。特别是在美术教育方面，虽然我们都可以画画，但是如何鉴别什么东西是美的？如何尽可能地给孩子提供宽松、自由的创作和想象空间？如何调动孩子的积极主动性？如何做到为其以后能够在广阔的艺术国度里自由翱翔插上坚实的翅膀？

作为一所以培养学前教育师资为主的地方性高校，在近百年的办学历程中，我们始终坚持地方性、师范性、应用性的办学特色，致力于传递慈爱的实践，致力于每一名适龄幼儿成长的每个细节、每一个点滴，让孩子们成长得更好是我们每一名幼专人的最大心愿。肩负这样的使命感和责任感，带着对上述问题的思考，我们的专业美术教师团队在幼儿美术教育方面进行了探索，以深入幼儿园参与日常教育教学的实践经验，结合当前学前教育专业学生的特点，撰写了这本《美术基础》，从内容来看，符合学前教育专业学生的实际，能够更有针对性地帮助学生胜任幼儿园教师的岗位，达到引导幼儿发现美、记录美的目标要求。从形式上看，图文并茂能够让学生浅显易懂，具有较强的指导作用。

童年是一泓平静的湖面，映出你我干净的笑脸；童年是一片纯净的蓝天，衬出你我心情的灿烂。可曾记得童年飞舞的风筝，可曾记得童年飞驰的滑轮，可曾记得童年飞翔的美梦，可曾记得童年飞逝的纯真，这是我们对幼儿及儿童时期的最美记忆，也是我们对这段成长的无限感慨。祝愿所有儿童节日快乐，并把这本书以及所传授的内容作为礼物献给每一位幼儿及儿童。

冉贵生
2017年8月8日

前言

学前教育专业美术学科的培养目标是：学习美术学科基础知识与技能，熟练掌握常用美术工具、材料和技能；能够科学、有效地引导和组织幼儿开展适宜的、形式多样的美术活动；能够独立设计和制作玩教具、合理投放游戏材料、创设适宜环境；能够正确分析、合理评价幼儿操作过程及其作品；结合区域资源，选择、研发适宜的媒材、操作材料，并运用到保教实践；注重汲取传统造型艺术中的精华和当代美术中的新思潮、新方法、新形式等，丰富自身的知识和技能，并付诸保教实践。

《美术基础》一书试图从学前儿童美术教育活动的主要内容——绘画、手工、美术欣赏三个方面进行设计。它涵盖了学前教育专业必须掌握的美术基础知识，即素描基础、色彩基础、简笔画基础、手工基础、中国画基础、欣赏基础六个方面的内容。通过对本书系统化的学习，努力构建一支厚基础、强能力、重融合的幼儿教师队伍。为了达到学前美术教育培养目标的要求，本书的每个章节都根据培养目标进行梳理，并各有特点。

1. 素描方面

主要目的是引导学生大胆作画，学会正确的观察和写生的方法。在第一章的素描基础中安排了石膏单个几何体、几何体组合、单个静物以及静物组合的详细步骤。由浅到深循序渐进，系统讲解了画素描的一般方法，希望学生们能够掌握素描基本功，为进一步的绘画学习打好基础。

2. 色彩方面

在第二章的色彩基础中将涉及物理学、心理学等抽象的色彩知识，尝试用通俗易懂的语言，以图文并茂的形式进行书写。图片来自大师作品和国内优秀画家，以便帮助学生理解抽象的色彩规律。通过作画步骤的详细说明让学生明白色彩理论和色彩实践之间的关系，揭示色彩作品、色彩知识和客观世界三者之间的隐秘关系。

3. 简笔画方面

简笔画方面有两大亮点。一方面在选材上，编者努力从幼儿的生活中寻找素材，搜集幼儿喜欢的事物，将幼儿书包、小推车、扭扭车等纳入简笔画的选材范围；另一方面重点培养学生的创新能力，将简笔画的创编纳入教学的同时，深入讲解了如何从实际生活中搜集素材以及改编的过程。本书增加了从实物照片到简笔画的创作过程，启发学生用自己的眼睛去观察、去创作，反对一成不变的模仿、拟古，改变了画孔雀只有一种开屏状态的单调面貌。

4. 手工方面

手工方面的一大特色是改变了传统的以点、线、块、面等的材料为框架的内容体系,试图从幼儿的生活中寻找资源。比如,9月份幼儿入学,我们安排了一些课程,启发学生如何将幼儿的名字绣在衣服上,教会学生如何引导幼儿以玩落叶等方式去构建内容体系,实用性更强;另一大特色是通过传统节日的教育渗透,引导学生不仅仅要培养幼儿的美术能力,还要引导学生让幼儿懂得关爱、爱国、友善、尊重、开放、分享、感恩等人文素养方面的内容。

5. 中国画方面

中国画是中国艺术的"根",本章增加了中国画的发展历程的内容,意在通过对中国画发展历程的讲解,提高学生的文化内涵,丰富学生的知识,拓宽视野,加强学生对中国国粹传承的同时,渗透一些爱国主义和终身学习的教育理念。此章第五节中还系统讲解了从眼中之竹到胸中之竹再到手中之竹的具体创作的步骤与方法。

6. 欣赏方面

编者衷心希望学生受到美术作品的感染和熏陶,在潜移默化中陶冶性情、提高修养、传承民族文化,同时热爱生活和艺术,以积极、乐观、勇往直前的态度对待生活。

本书在编写过程中,戴志坚老师对本书的编写提纲提供了宝贵的意见。第一章、第五章、第六章由彭朝风老师编写;第二章、第三章由赵丽强老师编写;第四章由彭朝风和赵丽强共同编写,其中第一节至第四节由彭朝风编写,第五节至第七节由赵丽强编写。

编 者

2017年8月8日

目录

第一章　素描基础

第一节　素描的基础知识　001
一、素描的定义　001
二、素描的工具和材料　002
三、画素描的正确姿势与排线方法　002

第二节　透视的基础知识　004
一、平行透视　004
二、成角透视　004

第三节　构图的基础知识　005
一、三角形构图、"S"形构图、圆形构图　005
二、常见的不合理构图及有美感的构图　006

第四节　认识明暗三大面、五大调子　009
一、认识三大面　009
二、认识五大调子　009

第五节　几何体的写生步骤　010
一、单只几何体的写生步骤——以正方体为例　010
二、几何体组合写生步骤　011

第六节　静物的写生步骤　012
一、单个静物写生步骤——以苹果为例　012
二、静物组合写生步骤　013

第二章　色彩基础

第一节　光与色彩　015

第二节　常用色彩词汇　015
一、固有色、光源色、环境色　016
二、原色、间色、复色　016
三、色彩的三要素　017
四、对比色、同类色、互补色　019

　　　　五、色调　　　　　　　　　　　　　　　　　　　020
　　　　六、色彩冷暖与色彩的情感　　　　　　　　　　020

　第三节　色彩的对比与调和　　　　　　　　　　　　　021
　　　　一、色彩的对比　　　　　　　　　　　　　　　021
　　　　二、色彩的调和　　　　　　　　　　　　　　　022

　第四节　绘画中的色彩　　　　　　　　　　　　　　　023
　　　　一、绘画中色彩的分类　　　　　　　　　　　　023
　　　　二、色彩的表现形式　　　　　　　　　　　　　024
　　　　三、印象派　　　　　　　　　　　　　　　　　025

　第五节　水粉画　　　　　　　　　　　　　　　　　　026
　　　　一、水粉画的工具材料　　　　　　　　　　　　026
　　　　二、水粉画的观察方法　　　　　　　　　　　　028
　　　　三、水粉画的作画步骤　　　　　　　　　　　　029
　　　　四、水粉画的常见问题　　　　　　　　　　　　030
　　　　五、水粉画参考范例　　　　　　　　　　　　　032

　第六节　幼儿色彩画　　　　　　　　　　　　　　　　033

第三章　简笔画基础

　第一节　简笔画概述　　　　　　　　　　　　　　　　035
　　　　一、简笔画的特点与形式　　　　　　　　　　　035
　　　　二、简笔画的造型方法　　　　　　　　　　　　037
　　　　三、简笔画的学习方法　　　　　　　　　　　　038

　第二节　静物简笔画　　　　　　　　　　　　　　　　040
　　　　一、静物简笔画的基本知识　　　　　　　　　　040
　　　　二、静物简笔画的参考范例　　　　　　　　　　041
　　　　三、生活中的静物转变为简笔画参考范例　　　　042

　第三节　植物简笔画　　　　　　　　　　　　　　　　042
　　　　一、植物简笔画的基本知识　　　　　　　　　　042
　　　　二、植物简笔画的参考范例　　　　　　　　　　043
　　　　三、生活中的植物转变为简笔画参考范例　　　　044

　第四节　动物简笔画　　　　　　　　　　　　　　　　045
　　　　一、动物简笔画的基本知识　　　　　　　　　　045
　　　　二、动物简笔画的参考范例　　　　　　　　　　046
　　　　三、生活中的动物转变为简笔画参考范例　　　　046

　第五节　风景简笔画　　　　　　　　　　　　　　　　047
　　　　一、风景简笔画的基本知识　　　　　　　　　　047
　　　　二、风景简笔画的参考范例　　　　　　　　　　048
　　　　三、生活中的静物转变为简笔画参考范例　　　　049

第六节	人物简笔画	049
	一、人物简笔画的基本知识	049
	二、人物简笔画的参考范例	053
	三、生活中的人物转变为简笔画参考范例	053
第七节	简笔画连环画创编	054
	一、简笔画连环画创编的绘画工具材料	054
	二、简笔画连环画创编步骤	056
	三、简笔画连环画创编参考范例	058

第四章 手工基础

第一节	认识手工	061
第二节	学前儿童手工的特点	063
	一、物质性	063
	二、多样性	064
	三、稚拙性	064
第三节	学前手工选取材料的原则	064
	一、安全性原则	065
	二、环保经济性原则	065
	三、经久耐用性原则	065
第四节	春季篇	066
	一、春游动物园	066
	二、风筝节	068
	三、植树节	070
第五节	夏季篇	071
	一、扇子的制作步骤	072
	二、端午节	072
	三、中国母亲节	073
	四、儿童节	075
第六节	秋季篇	077
	一、绣名字	077
	二、秋天落叶的玩法	077
	三、中秋节	079
	四、中国教师节	081
	五、重阳节	082
	六、中国国庆节	083
第七节	冬季篇	084
	一、雪花剪纸	085
	二、雪人制作	085
	三、冬至	086

　　　　四、春节　　　　　　　　　　　　　　　　　　　087
　　　　五、元宵节　　　　　　　　　　　　　　　　　　089

第五章　中国画基础

第一节　中国画的基本知识　　　　　　　　　　　　　090
　　　　一、认识中国画　　　　　　　　　　　　　　　　090
　　　　二、中国画的工具、材料及执笔方法　　　　　　　091

第二节　中国画的笔墨　　　　　　　　　　　　　　　092
　　　　一、用笔用墨方法　　　　　　　　　　　　　　　092
　　　　二、"书画同源"理论　　　　　　　　　　　　　094

第三节　中国画的发展历程　　　　　　　　　　　　　094
　　　　一、早期绘画及中国画的形成期　　　　　　　　　094
　　　　二、中国人物画走向成熟　　　　　　　　　　　　095
　　　　三、中国画的全面发展及兴盛期　　　　　　　　　096
　　　　四、文人画主导画坛时期及中国画的巨大变革　　　098

第四节　中国画的创作步骤　　　　　　　　　　　　　099
　　　　一、从眼中之竹到胸中之竹到手中之竹　　　　　　099
　　　　二、竹子的画法步骤　　　　　　　　　　　　　　100

第五节　常见水果蔬菜画法步骤　　　　　　　　　　　102

第六节　幼儿水墨画　　　　　　　　　　　　　　　　103

第六章　欣赏基础

第一节　成人美术作品欣赏　　　　　　　　　　　　　105
　　　　一、绘画作品欣赏　　　　　　　　　　　　　　　105
　　　　二、雕塑作品欣赏　　　　　　　　　　　　　　　107
　　　　三、建筑艺术欣赏　　　　　　　　　　　　　　　110
　　　　四、工艺美术欣赏　　　　　　　　　　　　　　　114
　　　　五、民族民间美术欣赏　　　　　　　　　　　　　115

第二节　幼儿美术作品欣赏　　　　　　　　　　　　　116
　　　　一、幼儿绘画作品欣赏　　　　　　　　　　　　　116
　　　　二、幼儿手工作品欣赏　　　　　　　　　　　　　119

参考文献　　　　　　　　　　　　　　　　　　　　　122

致谢　　　　　　　　　　　　　　　　　　　　　　　123

第一章 素描基础

当你看到第一章时,请不要再对我说,我不会画素描。虽然,你有很多的理由:我没学过素描,也没去过培训班,更没有美术老师告诉我绘画的方法、步骤、技巧、构图、透视、空间等方面的内容。那我忍不住问一下你,你会握笔吗?你会毫不客气地说,"会!"那你会观察事物吗?你用眼睛看着我说,"会!"这就够了,你就可以学习素描了。

美国画家伯特多·德森在他的《素描的诀窍》一书中,引用了下面一个实例,编者也是看了这个实例,觉得耳目一新,然后买了他的书。

在一部老西部片中,有这么一个场景:主人公丹尼·凯伊受到街上一个持枪无赖的挑战,要与他比试枪法。在凯伊走出大门之前,好心的朋友给了他一些最有可能获胜的忠告。"现在太阳在西面,所以让他站在东面",一位老计时员朋友说。"他个子高,所以你要蹲得低些",另一位朋友说。还有的建议:"他用右手射击,所以你要向左边倾斜。"凯伊试图记下这些所有的所谓让他获胜的建议,但当他走到门前时,就已经彻底给搅糊涂了,口中咕哝的竟是:"现在太阳升得高,所以要朝西面倾斜……他朝左边蹲,所以要向下射击……他在他右侧的东面,所以要向左侧射击……"

同样的道理,如果我们在作画的时候,脑子里记的是一大堆的指令:"画素描线条的时候不能手指用力,应该用手臂带动手腕用力才行……""这个苹果在陶罐的后面,所以要把它画得小一些……""我在这个位置作画,这个立方体相对于我来说成角透视,所以我要努力让它有两个消失点……""画人眼睛的时候,我不能把左眼睛和右眼睛画得一样清晰,距离我远的那只眼睛要刻画得虚一些……"如果我们这样子来进行绘画,绘画就成为一件真不轻松的活儿,我们实际上用自己的眼睛观察的时间是很少的。讲到这里,估计初学者又有疑问了,我们在学习素描时,到底要不要掌握一些理论知识,包括构图、透视、明暗、结构等应该注意的问题?当然要!但首先要相信自己的眼睛,相信我们的眼睛看到的对象,将眼睛集中在对象上,这样,我们才敢于去绘画,只有勇敢地去绘画,才有进步的可能。当然,我们在绘画过程中会出现错误,请不要气馁,这时正是需要用学到的理论知识来校对我们看到的局限的时候。以下我们将从初学者必备的素描的基础知识讲起。

第一节 素描的基础知识

一、素描的定义

素描是主要借助于单色线条的组合来表现物象的造型、色调和明暗效果的绘画。用多色线条的情况很少。素描是绘画入门课,是造型艺术技法的基础,是练习绘画基本功的基础课程。锻炼观察力

和表达物象的性质、构造、空间位置、色调关系、质感力，一般是通过素描来进行的。对于画家来说，素描常常作为习作或创作起稿等运用，但素描也具有独立的艺术价值，成为造型艺术的一个基本画种。优秀的素描画即是杰出的绘画作品。

二、素描的工具和材料

笔 画素描的笔很灵活，可以选择铅笔、炭精条、木炭笔、钢笔、水笔等。对于初学者来说，常常以容易修改、使用方便的铅笔为主。目前，市面上出售的铅笔笔芯有软、硬之分，分别以字母"H"（Hard）和"B"（Black）区分。"H"号数越高，笔芯越硬越淡，适合局部精细刻画；"B"的号数越高，笔芯越软越黑，适合刚开始起形和铺大调子使用。如图1-1中，从上到下，铅笔的笔芯逐渐变淡。若是有了一定的基础，我们也可以尝试选择钢笔、炭笔、炭精条、炭条、墨汁等工具进行作画。

纸 画素描时最常用的纸张是素描纸。市场上销售的素描纸有质地结实、厚实耐磨、纸面粗糙的特点，易于初学者多次涂改。在选择时尽量挑选厚薄适中、粗糙而纹理细腻、颜色稍微有点发黄的素描纸。

美工刀 与小刀、转笔刀相比，美工刀可以削出任何不同形状，适应不同的绘画要求。除此之外，美工刀片因可以收放自由而成为多数绘画爱好者的首选。那么有了美工刀，如何使美工刀削出的铅笔更好用呢？

木头部分多削点，铅笔削尖但不要太细，要把握削铅笔的力度，用力不要太大；削好的铅笔不能一侧木头多一侧木头少，尽量用转圈的感觉去削铅笔。对于4B以上的笔，可以大胆地削下去，木头连同笔芯一起削。2B以下的，最好先把木头削好露出笔芯后，再削笔芯，削笔芯时笔头顶住地面或桌面，笔身最好与水平面成30度角。削好后的笔尖长度一般是1～1.5厘米长，H笔可适当短点，因为H笔的笔芯较细，太长容易折断。图1-1中铅笔就削得太长了。

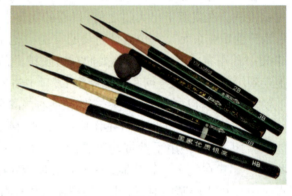

图1-1

橡皮擦 橡皮是学习素描必须用到的辅助工具，它具有修改错误、吸取过度的暗色、提出反光、提亮亮光等。我们在选择的时候应选用软的、平的、涂改力强的橡皮比较好，在使用过程中，要保持橡皮的干净。

画板与画架 画板以光滑无缝、平整坚实而轻便为好。如果喜欢站着画或是画大幅作品，可以准备一个画架。画架与画板相比，一方面，画架可以自由调节高度，作画比较灵活；另一方面，使用画架可以把画者解放出来，将精力更多集中在画面或对象上。而画板多需要放在腿上，时间久了，容易疲劳。

其他辅助工具材料：夹子、图钉、纸巾、胶带、定画液。

三、画素描的正确姿势与排线方法

1. 画素描的正确姿势

画素描时，身体要坐正或站挺，整个身体要放松（如图1-2），将注意力集中在刻画的物体上，不能过多地集中在画纸上，这样才能够准确地去观察对象。

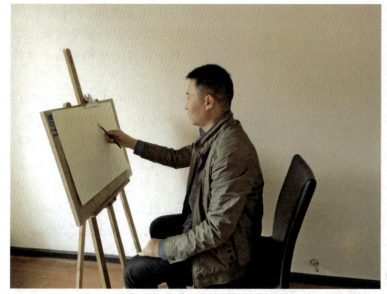 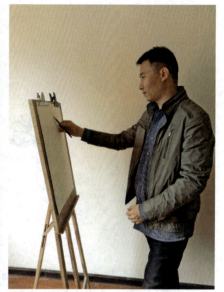

图1-2

握笔的时候,手指的力度要轻,不可将画笔紧紧地握在手中,担心掉了似的。常见有三种握笔姿势,从图1-3中可以看到,只要手指能夹住笔就可以了,手指不用太用力,主要靠手腕用力,画长直线的时候要用小臂带动手腕,让胳膊挥洒自如。在刻画细部时,可以像平常写字一样,将笔竖起来,以增加刻画的准确性。

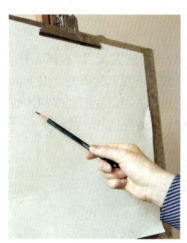 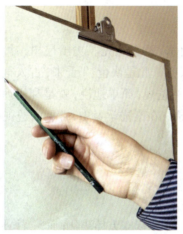 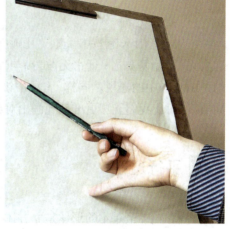

图1-3

2. 排线方法

众所周知,画素描时,离不开线条。线条是由无数的点组成的,点的变化非常丰富,有实心点、空心点、圆点、方点、雨点、大的点、小的点、密的点、稀疏的点、不规则的点等。线在几何学中,是点运动的轨迹。19世纪法国古典主义绘画大师安格尔说:"线条——这是素描,就是一切。"任何一幅素描作品甚至是设计稿,都离不开线。可以说,线条是素描造型的关键,也是绘画最基本的因素,我们随手拿出一支笔,垫上一张白纸,尝试笔锋的不同,可以产生无穷的变化。有均匀等距离的直线,有跳动着的曲线,有斜线、横线、长线、短线、粗线、细线、上轻下重的线、上重下轻的线、从密集到稀疏的线、从轻淡到浓重的线、流畅的线、顿挫的线……对于初学者来说,一定要经常练习画线,在练习的过程中,注意手指手腕的用力要均匀,手要放松,尝试体会肘、手腕带动手指用力的感觉。如图1-4中,上面部分的排线是正确的,有层次感,方向一致,疏密均匀,两头轻中间重。而下面的四种排线方法显

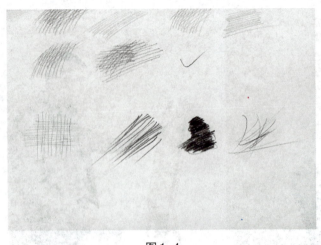

图1-4

得比较死板、不均匀、下笔太重、涂得太死、线条太乱。对于初学者来说，一定要加强排线的练习，掌握正确的排线方法和一些必要的技巧方面的内容。

排线的方向，通常由右上方向左下方往返进行排列。这种方法与人的生理相适应，在素描中用得最多，也有自上而下、自左至右进行的。为了表现或者衬托某一个物体，往往是先按照它的边线形状进行排线，然后，再由右上方至左下方进行排线。在排线时，要避免线的两端深、中间浅，力求线条均匀。因为调子的获得，不是一次排线所能达到的，常常需要多次排线才能成功。第二次排的线尽量不要与第一次排的线相平行。如果第一次与第二次的排线相平行，势必造成有些线条重复，显得太深，而有些又造成空白，使调子不均匀。要让前一次排线与后一次排线交错进行，使线与线交错成扁棱状。这样，线条的多层排列就可以达到预想调子的目的。

第二节　透视的基础知识

王维在《山水论》中写道："凡画山水，意在笔先。丈山尺树，寸马分人。远人无目，远树无枝。远山无石，隐隐如眉；远水无波，高与云齐。此是诀也。"看来，古人很早就对透视有过研究。以上讲的是山水画中的透视。同样，素描中讲的透视，简单地说，就是利用理论知识去纠正我们观察物体的局限，从而让我们能够更准确地画出对象。在素描学习中，常见的透视有平行透视、成角透视等。

一、平行透视

在素描中，最基本的形体是立方体。本节以立方体为例阐释一下平行透视和成角透视。平行透视也叫一点透视，就是有一个消灭点的意思。具体讲就是把一个立方体放在一个水平面上，最前面的面，或者说距离我们眼睛最近的面，它的四条边都与画面平行时，产生的透视叫平行透视（如图1-5）。

二、成角透视

所谓成角透视，指的是方形物体与画面成一定的角度时，产生的透视现象。成角透视有两个消失点分别消失在视平线心点的两侧（如图1-6）。

在透视知识里，经常听到的专业术语有：视点、视线、视域、视平线以及透视规律。

视点：就是作画人眼睛的位置。视点位置变换，所见到的物体的形体也就跟着发生改变。

视线：视点与物体之间的连接线。

视域：人眼睛所见到的空间范围。该范围是眼睛向外大约呈60度角的圆锥形。

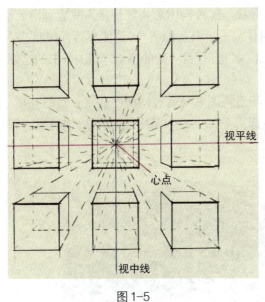

图 1-5

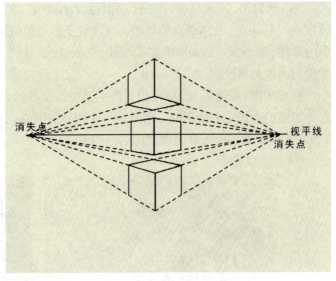

图 1-6

视平线：它是和视点等高的一条水平线。视平线的高低变化，实际上就是视点的高低变化。视平线高低变化后，所见到的景物的透视现象也就有所不同。

常见的透视基本规律是：近大远小、近高远低、近实远虚。

第三节 构图的基础知识

一、三角形构图、"S"形构图、圆形构图

所谓构图，即绘画时根据题材和主题思想的要求，把要表现的形象适当地组织起来，构成一个协调、完整的画面。构图也叫"经营位置"，在素描中，构图指的是作画之前，对所画对象的大小、位置、比例、体积甚至光源因素等总体的构思与设计。构图的成功与否，直接决定了一幅素描作品的成功与失败。一幅好的素描构图，能够给人构图饱满、主体突出、错落有致、空间感强、均衡而开阔之感。常见的构图形式有三角形构图、"S"形构图和圆形构图等形式。

三角形构图有三种常用的形式。一种是正三角形，一种是倒三角形，还有一种是斜三角形。正三角形构图是一种结实、稳定、均衡、灵活的构图状态，能够让人不由自主地联想到山冈、沙丘、埃及的金字塔等，拉长的三角形还会让人联想到矢，产生向上、飞速、崇高的感觉；倒三角形构图缺乏稳定性的，但因为其性刚，反而显出危悬之势，产生另一种视觉效果；斜三角形构图最为常用，也比较灵活，画面中的锐角往往具有一种方向性和运动感，如图1-7中的这幅素描构图就是典型的斜三角形构图。

图 1-7

"S"形构图,顾名思义,就是构图的主要线条呈"S"形状。这种构图形式容易让人联想到河流、溪水、曲径、小道、公路等自然景物。在视觉上能够形成对作品由近及远的引导,诱使观画者按照"S"形的顺序,渐渐深入到画面的意境深处,从而给人一种丰富、多变、耳目一新的感觉。图1-8中的这幅素描构图就是典型的"S"形构图。

圆形构图,顾名思义,就是构图的主要线条呈圆形。圆形构图本身就有均衡性和完整性的特征。这种构图给人视觉上留下的印象是有一个明显的圆心,在圆周上每个物体都具有流动感、饱满感。图1-9中的这幅素描构图就是典型的圆形构图。

图1-8　　　　　　　　　图1-9

除此之外,还可以从一些素描作品中看到"之"字形、"十"字形、"V"字形、"井"字形等构图形式。

二、常见的不合理构图及有美感的构图

不合理的构图往往无法吸引观者的注意,甚至给人杂乱无章、空洞无物、重心失衡、过于饱满堵塞的感觉。经常出现的不合理的构图主要有以下几种形式。

(1)物体过于集中,画面变化太少,显得呆板(如图1-10)。
(2)物体过于分散,物体之间显得毫无关系,没有穿插的丰富变化,画面显得单调(如图1-11)。
(3)物体画得太大,构图过于饱满,撑满整个画面,显得拥挤堵塞(如图1-12)。
(4)物体画得太小,浪费了纸张,画面显得空洞无物(如图1-13)。
(5)物体画得太偏,或偏左,或偏右,或偏上,或偏下,画面感觉向另一边倾斜,导致重心不稳(如图1-14)。

合理的构图应该是:画面主体物突出、大小合适、主次分明、有疏有密、变化丰富且显得统一,以如图1-15。

图 1-10

图 1-11

图 1-12

图 1-13

图1-14

圆形构图　　　　　　　　　　三角形构图

四边形构图　　　　　　　　　"S"形构图

图1-15

第四节 认识明暗三大面、五大调子

一、认识三大面

物体在光的照射下，会产生明暗变化。由于光的照射角度不同，光源距离物体远近的不同和物体本身材质的不同，都会产生丰富的变化。受光的一面是亮面，侧受光的一面叫灰面，背光的一面叫暗面（如图1-16）。

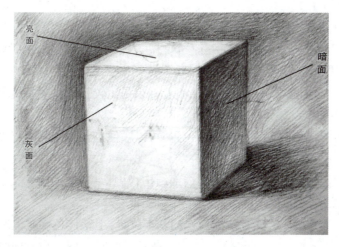

图1-16

二、认识五大调子

调子是指画面的黑白层次，也可以说是面的深浅程度。在三大面中，根据受光的强弱不同，还有很多细微的差别，于是有了五大调子。除了基本的亮面的亮调子、灰面的灰调子和暗面的暗调子之外，暗部由于环境的影响有了"反光"，而在灰面和暗面交界的地方，形成了一个最暗的区域，我们叫它"明暗交界线"；由于物体受到光源照射后，会形成"阴影"，也叫"投影"。所以，合称就是"五大调子"（如图1-17）。

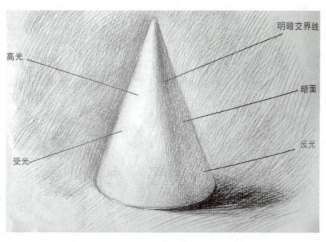

图1-17

第五节　几何体的写生步骤

众所周知，素描是造型艺术的基础，而石膏几何体则是基础中的基础。石膏几何体具有简单、明确、规范等特点，便于初学者掌握，它基本上概括了日常生活中所见到的各类物体的形状特征。石膏几何体主要有正方体、球体、六棱柱、斜面圆柱体、圆锥体、多面体等。

一、单只几何体的写生步骤——以正方体为例

正方体是一个十分简单的几何体，在画正方体之前，首先要了解清楚正立方体是由六个相同的正方形组成的正多面体，各条边的长度都相等。当一个正立方体摆在我们面前的时候，我们首先要选择一个角度，选择的角度要尽量能够表现出对象的结构。接下来要考虑的是构图，构图的时候要注意好布局，不能太小，也不能太大，不能太偏，上三下七的视觉效果是比较舒服、左右两边留空白处尽可能均衡。

正方体的作画步骤如下：

第一步：先考虑构图，再确定上下、左右的位置，可以顺便将正方体明暗分界的那条棱画出来（如图1-18）。

第二步：进一步确定每条棱的具体位置及内部结构，注意结构线的虚实关系。比如说，里面的结构线画得很虚，距离自己最近的棱画得实一些（如图1-19）。

第三步：先找出正方体的明暗交界线及影子的基本位置，上整体色调时，要整体着手，暗部、投影及背景同时处理。与此同时，注意暗部里面也要分出层次（如图1-20）。

第四部：继续完善明暗交界线、暗部、投影及背景，进一步拉大黑、白、灰关系。亮部暂时不处理（如图1-21）。

第五部：进一步完善整体色调，暗部进行到一定程度时，亮部和灰部的色调要跟上，初学者画亮部时，尽量用硬一点的铅笔，如HB笔、B笔。进行深入细致地调整，最终使画面达到一种理想效果（如图1-22）。

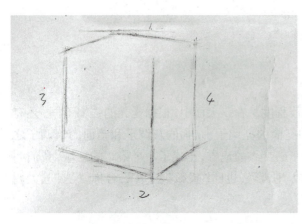

图1-18

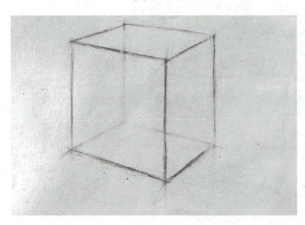

图1-19

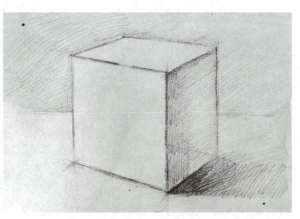

图1-20

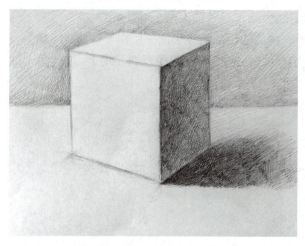
图1-21

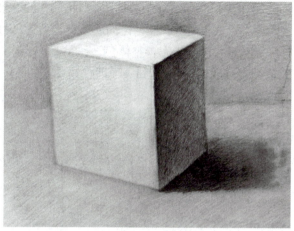
图1-22

二、几何体组合写生步骤

练习过一段时间的单个几何体写生后,就可以循序渐进地去尝试一些几何体组合画法了。所谓的组合,指的是两个或两个以上的几何体摆放在一起。不管是两个、三个或是更多个几何体组合在一起,都要从整体上把握,把几个几何体当成一个几何体,整体和局部、局部和局部之间都是相互联系的,在整体的基础上互相比较着看。不互相联系、不去做比较,就不能够准确地确定各自的位置和它们之间的相互关系。以图1-23为例,作画步骤如下。

第一步:先确定整体构图,把三个物体当成一个物体来看。确定上、下、左、右的位置,呈现一种"上三下七"的构图效果,有助于表现画面的纵深空间(如图1-24)。

第二步:在第一步的基础上确定三个物体的大致位置、比例(如图1-25)。

第三步:进一步确定物体的外轮廓及透视比例(如图1-26)。

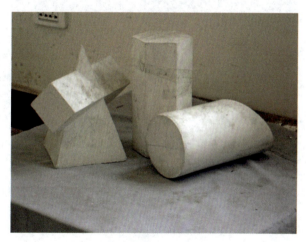
图1-23

图1-24

图1-25

第四步:通过内部结构线来调整几何体的外形、比例、透视等各种关系(如图1-27)。

第五步:找出所有几何体的明暗交界线,并对所有物体的暗部和投影铺一层调子(如图1-28)。

第六步:进一步完善整体色调,暗部进行到一定程度时,亮部和灰部的色调要跟上,进行深入细致地调整,最终使画面达到一种理想效果(如图1-29)。

图1-26

图1-27

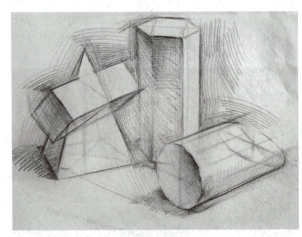

图1-28

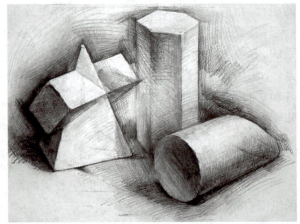

图1-29

第六节　静物的写生步骤

素描静物写生环节是整个素描教学活动中不可缺少、十分重要的环节。平面、立体造型的正确观察方法、表现方法,尝试表现物体的体积感、质感、空间感、结构以及审美意识的培养都要通过由易到难、由浅入深、循序渐进的静物写生去练习和掌握。静物写生从单个静物写生开始,主要有单个苹果、大蒜、梨、青椒、碗、杯子、瓶子、罐子、香蕉等常见的物体。

一、单个静物写生步骤——以苹果为例

苹果在静物写生中经常出现,它具有很强的代表性,是几何形体中圆球形体的升级化身,也是初

学者从几何体素描步入静物素描不可或缺的一个训练个体。所以,初学素描静物的绘画者经常不同角度练习苹果写生是一个非常不错的选择。苹果的画法步骤具体如下。

第一步:确定构图,找出大致的明暗交界线及投影(如图1-30)。

第二步:在第一步的基础上拉开黑、白、灰之间的关系(如图1-31)。

第三步:调整完成(如图1-32)。

图1-30

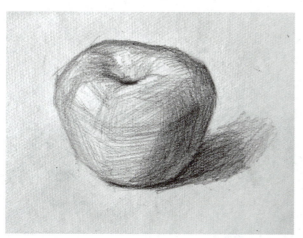

图1-31

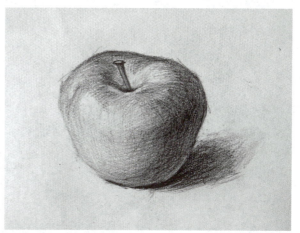

图1-32

二、静物组合写生步骤

练习过一段时间的单个静物后,就可以尝试着将不同种类的静物组合在一起进行写生了。但凡日用器皿、水果、蔬菜、花卉、工艺品、工具、家庭用品、动物标本等,都可以纳入选择的范围。初学者应遵循循序渐进、由易到难的原则,刚开始可以选择一些造型简单、色彩单一的静物,然后逐步过渡到结构复杂、色彩丰富、质感不同的静物上来。静物在内容选择上要和谐统一,选择造型不同、大小不一、黑白灰层次比较分明。摆放上要符合人们的生活习惯,主体突出、层次分明、有聚有散、有前有后、互相照应。衬布也应该能够衬托主体物,褶皱不能乱七八糟,疏密也要有变化。

在写生时,不管是两个、三个或是更多个静物组合在一起,都要从整体上把握,把几个静物当成一个静物,整体和局部、局部和局部之间都是相互联系的,在整体的基础上互相比较着看。不互相联系、不去做比较,就不能够准确地确定各自的位置和它们之间的相互关系。静物组合的作画步骤如下。

第一步:确定构图,先用长线条轻轻地勾勒出三角形构图,然后确定各个静物的大致位置(如图1-33)。

第二步:在第一步的基础上,进一步确定构图,找出物体的明暗交界线,从明暗交界线开始,画出物体的暗部和投影(如图1-34)。

第三步:继续从明暗交界线开始,进一步上明暗色调,并逐渐向灰部推移(如图1-35)。

第四步:深入刻画对象,最终使画面达到一种理想效果(如图1-36)。

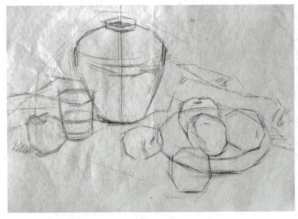

图1-33

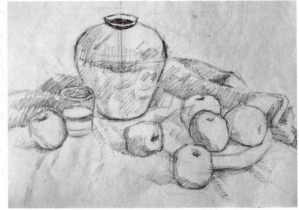

图1-34

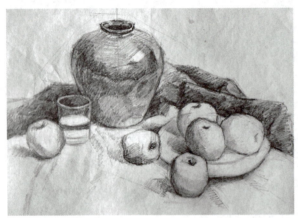

图1-35

图1-36

思考与练习

1. 分别临摹一幅石膏单只几何体造型、几何体组合造型（画幅8开）。
2. 在教师指导下进行石膏几何体、几何体组合写生练习（画幅8开）。
3. 分别临摹一幅单个静物造型、静物组合造型（画幅8开）。
4. 在教师指导下进行单个静物、静物组合写生练习（画幅8开）。

第二章 色彩基础

我们生活在一个多彩的世界里。春天，青的草、绿的叶、各色鲜艳的花，都像赶集似的聚拢来，形成了光彩夺目的春天；夏天，绿绿的爬山虎爬满墙头，紫色的牵牛花吹起了小喇叭，雨后的彩虹悬挂空中，鲜艳的服装把孩子们打扮得漂漂亮亮；秋天，像一幅五彩缤纷、色彩斑斓的图画，有红彤彤的苹果，有黄澄澄的稻子，有白绒绒的棉花……美丽极了。至于冬天，你忍不住要问我，你怎么去点缀？我来告诉你，冬天就像一个巨大的调色盘，它能调出春天的鹅黄和嫩绿、夏天的墨绿和浅蓝、秋天的金黄和深红，还能调出春、夏、秋的活泼与深沉，冬天是无比灿烂的。

第一节 光与色彩

我们生活在一个不能没有光的世界里。在光的照耀下，各种色彩争奇斗艳，并跟随着照射光的改变而变化无穷。每当黄昏时，大地上的景物，无论多么鲜艳，都将被夜幕缓缓吞没。在伸手不见五指的夜晚，我们不但看不见物体的颜色，甚至连物体的外形也分辨不清。同样，在暗室里，我们什么色彩也感觉不到。这些事实告诉我们：没有光就没有色，光统治了我们的世界，光是感知色彩的必要条件，色来源于光。所以说，光是色的源泉，色是光的表现，有光才有色，无光便无色。

人们在很长一段时间里认为光是无色的，直到17世纪后半期，牛顿解开了光色之谜，牛顿让太阳光射进一个玻璃三棱镜。结果在对面墙上出现的不是一片白光而是一条由七色组成的光带，这条光带按照红、橙、黄、绿、青、蓝、紫的顺序排列着，就像雨后的彩虹。同时，这七色光束再通过一个玻璃三棱镜还能还原成白光。这就是著名的色散实验。

当光线投射到红色苹果上时，苹果的表面能够吸收除红色之外的其他所有色光，并把红色光反射到人的眼睛里，经过视觉神经传递给大脑，人们才看到了红色的苹果。

通过以上实例，可以说，光线、眼睛、物体三者之间的关系构成了色彩研究的基本内容，同时也是绘画的理论依据。

第二节 常用色彩词汇

人们总觉得看到的物体颜色很单一，那是因为只看到了物体的固有色。比如说，我们看到了红色的苹果、绿色的辣椒、紫色的裙子……似乎只能用一种颜色来概括物体的颜色。画色彩时候，就需要有一双敏锐的眼睛把自然界的色彩形成的各种因素综合起来观看，才能创作出感动人的作品。为了

更好地理解色彩,非常有必要了解一些相关的色彩名词。

一、固有色、光源色、环境色

固有色 从绘画的角度去分析,固有色就是物体反射的光线进入人的眼睛而看到的颜色,如红色的苹果、黄色的香蕉。在超市中,看到黄色的芒果就是因为芒果本身吸收了别的光波而把黄色光波射入人的眼睛,所以看到的芒果是黄色,别的有色物同样可以这样理解。

光源色 顾名思义,就是光源本身的颜色,常见的光源主要有太阳光源和人造光源两种。太阳光照射到物体上不会有明显的变化,但同一景物在正午和黄昏时会有很大变化,落日的余晖会给一切事物涂上金色。人造的彩色光源更是如此,比如霓虹灯会对物体的亮面造成很大的影响,舞台上的灯光效果能够让演员随着光线的变化发生改变。

环境色 将一个物体放到另一个物体旁边,另一个物体的颜色会对这个物体产生一定的反射,这就是环境色。物体之间的环境色互为影响,浅色物体受到周围颜色的影响更大,特别是在浅色物体的暗部。比如把白色酒瓶放到红色的衣服上,在白色瓶子的暗部区域可明显看到红色。

固有色、光源色和环境色对物体颜色的影响会随着环境的改变而变化。一般情况下,固有色是物体的主要颜色;但是,当光线非常强烈或光线距离物体比较近时,物体的固有色会减弱,光源色和环境色则会加强。

二、原色、间色、复色

原色 色彩中不能再分解的基本色称为原色。原色通常指红、黄、蓝三种颜色。简单地说,在颜料的调配过程中,有的颜色能用别的颜色调配出来,有的不能。图2-1中标1的三种颜色是原色,也称作第一次色。

间色 两种原色混在一起调配出来的颜色即为间色。如:红色和黄色调配得到橙色,黄色和蓝色调配得到绿色,蓝色和红色调配得到紫色。间色也称为第二次色。图2-1中标2的三种颜色是间

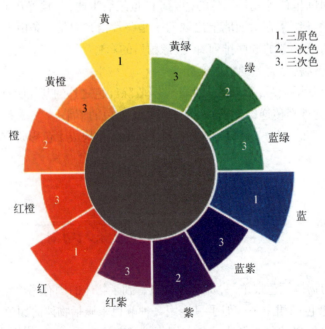

图2-1

色。橙色、绿色和紫色是最具有代表性的间色。

复色 调配出来的颜色含有三种色彩成分的颜色都是复色，复色也被称为第三次色。图2-1中标3的三种颜色是复色。平时生活中见到的色彩中大部分颜色都是复色。复色在实际的绘画时需要得最多，应用也最广泛。要想准确地调配出画面需要的颜色，光靠这些理论知识是远远不够的，还需要大量的实践练习。

三、色彩的三要素

1. 色相

色相就是色彩的相貌，也就是色彩的名称。就像人是根据不同相貌来区分辨一样，色相也有类似功能，它表示不同颜色本质的区别。如：这是红色衬布，那是蓝色天空，这是朱红色字，那是橘红色自行车……这些不同的物体给人不同的色彩的相貌，便是色相。红、黄、蓝三原色和橙、绿、紫三间色的色相很明确。色相是色彩中非常重要的一个因素，可以说，它是色彩的灵魂。

在可见光谱中，红、橙、黄、绿、蓝、紫的每一种色相都有自己的波长和频率，它们从短到长按顺序排列，就像音乐中的音阶顺序，有序而和谐，大自然偶尔将神奇的光谱秘密透露给我们，那便是雨后的彩虹，它是大自然鬼斧神工的见证。雨后彩虹构成了彩色系中的基本色相。在七色光谱上，色相的顺序是一种稳定的关系，而各色相之间并没有明显的边界，比如在700～610毫微米的范围内，分布着紫红—红—橘红—桔黄等不同色相，而在450～400毫微米的范围内，分布着蓝紫—紫—红紫等色相，这样一来，七色光谱完全可以形成一个天衣无缝的圆环。人们根据这个关系制造出一个色相圆环，上面按顺序排列着一些基本色相，这就是色相环（如图2-2）。

从色相环上可以看到每两种色相混合可以产生新的色相。三原色中的每两种颜色混合在一起，变成了间色，即红色和黄色混合后变成了橙色，黄色和蓝色混合后变成了绿色，红色和蓝色混合后变成了紫色（如图2-3）。三原色和三间色便可绘制出简单的六色色相环。在六色相环相邻两色之间增加一个过渡色相，比如在红色与橙色之间增加一个橙红色，在黄色与橙色之间增加一个橙黄色，以此类推，便可以得到12色相环（如图2-4）。同样的道理，如果在12色相相邻两色之间继续增加一个过渡色相，就可以组成一个24色相环。如图2-5所示。

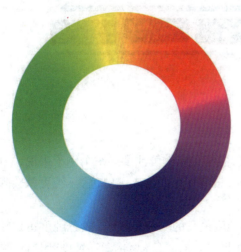

图2-2

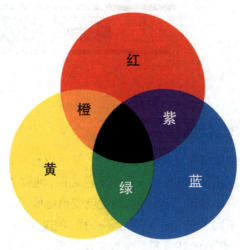

图2-3

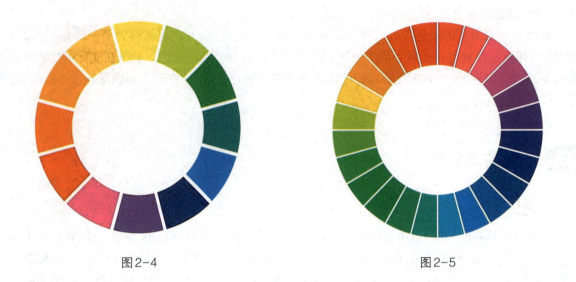

图2-4　　　　　　　　　　　　　　　图2-5

2. 明度

明度就是色彩的明暗程度，可以简单地理解为把彩色物体拍成黑白照片，从中观察颜色的深浅。有彩色（除去黑、白、灰三种颜色之外的所有颜色都是有彩色）的明度可以分为同色相明度关系和不同色相明度关系。

（1）相同色相的明度比较：从左向右明度逐渐升高（如图2-6）。

（2）不同色相的明度比较：从左向右明度逐渐升高（如图2-7）。

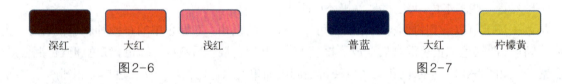

深红　　大红　　浅红　　　　　普蓝　　大红　　柠檬黄

图2-6　　　　　　　　　　　　　图2-7

在有彩色中，黄色的明度最高，紫色的明度最低。而橙色和绿色的明度类似，红色和蓝色的明度相近。在无彩色中，白色明度最高，黑色明度最低。在黑白两色之间存在一系列灰色，越靠近白色的部分明度越高，越靠近黑色的部分明度越低（如图2-8）。

图2-8

3. 纯度

纯度就是色彩的纯净程度，又称色彩的饱和度、彩度，是指色彩的鲜浊度。举个例子来说，一块鲜艳的红色，在没有调入别的颜色之前，纯度肯定是很高的，慢慢往里面加入了白色后，纯度就会降低，又在里面加入了深红色，纯度就变得更低了。

不同的色相不但明度不一样，纯度也不一样。例如纯度最高的颜色是红色，黄色纯度也比较高，绿色、紫色的纯度相对来说就比较低了。使用颜色时，如果混入的颜色种类越多，纯度就越低。换言之，色相感越明确的颜色纯度越高，反之纯度越低。绘画时，很少用到纯度很高的颜色，纯度适当，搭配合理的低纯度颜色是高级的灰色调，在日常生活中被广泛利用。

同一色相,如果改变了明度,其纯度也会随着发生变化。比如说,在绿色里面加入了白色,它的明度会变高,但纯度却变低了。如果加入了黑色,它的明度会变低,纯度也变低(如图2-9)。概括地说,一种颜色调入白色时,明度会提高,纯度会降低;调入黑色时,明度会降低,纯度也会降低。

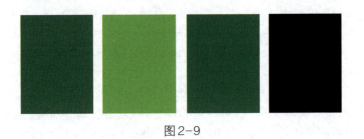

图2-9

四、对比色、同类色、互补色

以12色相环为例,在色相环上相距120度到180度之间的两种颜色,称为对比色。对比色在视觉上给人一种对抗性,如,与黄绿色相距120度的颜色是朱红色,可以说这两种颜色互为对比色。成角在30度以内的是同类色,如果色相完全相同,明度可以不同。夹角在60度以内的是邻近色,绿色和蓝色就像邻居一样在色相环上的位置较近,这两种颜色就是邻近色。夹角是180度的两种颜色互为互补色,互补色是对比色的一个特例(如图2-10)。

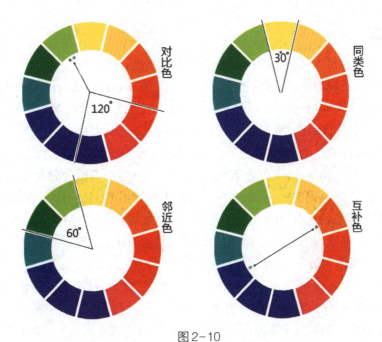

图2-10

常见的互补色有三对,分别是红色与绿色互补,蓝色与橙色互补,紫色与黄色互补(如图2-11)。因为补色的对比十分强烈,视觉上给人很不和谐的感觉,所以一般在绘画中较少用到。

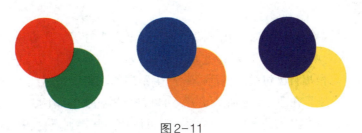

图2-11

当阳光将树的影子照射到一面白墙上时,我们会感觉到树的影子里发蓝紫,而墙面发黄,这就是生活中的补色关系。这的确是一种错觉,但这种错觉符合人的视觉规律,将这种美丽的错觉运用到画面中会创造出色彩斑斓的艺术效果。

五、色调

画面中的颜色千差万别,但会有个总体的颜色倾向,是画面中最显著的色彩,我们称之为色调。就像戴了一副浅茶色眼镜看世界一样,虽然看到的红色还是红色,绿色还是绿色,但所有的颜色都有茶色倾向,这样的世界在颜色丰富的同时也更加统一。色调是一幅色彩作品的整体感觉,一般有四种色调分类方法:从色相上可分为红色调、黄色调等;从明度上可分为亮色调、灰色调、暗色调等;从色性上可分为冷色调、中性色调、暖色调等;从综合的角度可分为暖绿色调、灰紫色调等。

即使是同一个色调,也可以分为高调和低调。比如同是红色调,明暗对比强烈的则是高调,反之是低调,高调可以使画面显得明快、响亮,而低调却可以使画面显得厚重、深沉。在实际操作中,可根据表现的需要合理控制画面的高低调。

六、色彩冷暖与色彩的情感

1. 色彩的冷暖

色彩的冷暖就是色彩给人习惯上的冷暖感觉和联想。色彩往往与人类的感情连在一起,不同种类的色彩总能唤起人们不同的感受,这依赖于人的固有经验和心理感受,比如,人们看到红色就会联想到火焰,而看到蓝色则会联想到冰块。所以说颜色被人们主观界定为"暖色"或"冷色",这与物理上的冷暖完全不同。同时,像褐色、赭石给人的感觉非冷亦非暖,我们称之为"中性色"。

色彩冷暖是相对而言的。比如,大红色和蓝色比较来说,大红色是暖色,而蓝色是冷色,但大红色和朱红色比较起来,大红色则偏冷,朱红色就偏暖,同样红色之间,有偏冷的大红、偏暖的朱红。任何颜色的冷暖都是相对的,不是绝对的,所以在画画时根据画面需要,只把物体画得比其本身固有色偏冷一点即可,并不是说需要冷色时就加大量的蓝色。再比如绿色,一般是把它定为中性色,但往里面稍微添加一点黄色就会偏暖,稍微加一点蓝色就偏冷。写生时也会碰到类似问题,一般情况下,在室外太阳光下直接写生,整体为暖色,若在室内写生,光线偏冷。

画面中的色彩冷暖是和谐统一、互相依赖的。这有两层含义,从大的方面说,画面的和谐统一,在冷色感觉居多的画面中,一定在某一小处有暖色存在,就像秤砣和秤盘一样,大小不同却平衡着画面。从小的方面说,暖色光照射时物体亮面色彩变暖,暗面部分则相对偏冷。冷色照射时效果正好相反。其实在冷光居多的亮面同时也会存在暖色,只不过暖色成分不占主要成分罢了。冷中有暖,暖中有冷,才能组合成一幅色彩丰富的画面。

2. 色彩的情感

色彩的情感与多种因素有关,如:文化、宗教、传统、个人喜好等。比方说,在中国传统文化中,红色常常用来表示喜庆的场面。古代的皇帝登基之时,一定要黄袍加身,方显得高贵、富丽堂皇。见到色彩时,每个人都可以根据自己过去的生活经验产生不同的联想。比如:白色是光明的象征,它明亮、干净、圣洁、朴素、雅致。在西方,特别是欧美,白色是结婚礼服的颜色,表现爱情的纯洁与坚贞。在东方,白色却被作为丧色。黑色是无光无色之色,它可以让人联想到死亡、神秘、黑暗、悲哀、庄重、

神秘等；绿色被称为知名之色，它可以让人联想到新鲜、向上、积极、乐观、蓬勃、朝气、和平、安定、永恒等；黄色是最明亮的颜色，它可以使人联想到高贵、典雅、智慧、神秘、庄严、仁慈等；蓝色被称为是现代科学的象征色，它能使人联想到神秘、寒冷、广阔、冷静、沉思、神秘等；紫色被称为最高贵的颜色，它能让人联想到高贵、优雅、神秘、不安、妖艳、哀悼等；红色被称为最喜庆的颜色，它能使人联想到危险、激情、喜庆、烦躁、恐怖等。

第三节 色彩的对比与调和

色彩的美感能提供给人精神、心理方面的愉悦，人们大都按照自己的喜好与用色习惯去选择颜色。色相环上特别是互为补色的配色类型，对人的眼睛的刺激非常强烈，容易引起视觉疲劳，严重时能使人产生炫目感觉，产生极不舒服的不适应感，容易引起焦躁、紧张、不安，情绪无法稳定。

因此，在很多场合中，为了改善由于色彩的对比过于强烈而造成的不和谐局面，达到一种广义的色彩调和境界，即鲜艳夺目、对比强烈、生机勃勃而又不显得刺激、尖锐，这就必须运用对比与调和的手法来灵活对待。

一、色彩的对比

任何两种或多种颜色并置在一起时，都会形成一种对比。通过这种对比才使画面颜色有更多的变化而显得丰富、耐看。常见的对比形式有五种：色相对比、明度对比、纯度对比、补色对比和冷暖对比。

1. 色相对比

色相不同的两种或两种以上颜色并置在一起时，必定会形成一定的色彩对比，我们称之为色相对比。同类色对比是最弱的对比，比如深红和朱红，画面效果柔和，但也可能拉不开色阶，使作品缺乏爽快和力度。又如朱红与橘黄这种类似色相对比，画面很容易色彩丰富且和谐统一。对比色相是在色相环中成120度夹角的两种色相，如绿色与橘黄，画面丰富、颜色活泼，同时又不失和谐统一。再说互补色相，因为在色相环中，位置正好对立，所以这两种色相对比最强烈，如黄色和紫色，红色和绿色，蓝色和橙色。诸如此类的互补色能使画面显得非常明快、醒目，但是如果处理不当也极容易造成画面杂乱、表现幼稚等不协调的感觉。

2. 明度对比

不同明度的颜色放在一起所形成的对比就是明度对比，也可称为色彩的黑白度对比。画面的空间关系主要依靠色彩的明度对比来体现，所以明度对比显得非常重要。它是画面清晰明快或朦胧柔和的关键因素。比如湖蓝和深红放在一起，明度对比势必会强烈；而橘黄和朱红两者放在一起，其明度势必会柔和。

3. 纯度对比

任何两种或两种以上的颜色并置在一起时，因为纯度不同而形成的对比叫纯度对比。三原色和三间色是纯度最高的颜色，在画面中不仅需要纯度高的颜色，也需要纯度低的颜色。一般情况下，主题部分或位置较前的部分色彩纯度较高，次要或靠后的部分纯度较低。降低纯度的方法很简单，往里面调配任何非本身颜色都会降低纯度，包括添加互补色和无彩色。

4. 补色对比

把在色相环中成180度对立的两种颜色并置在同一个空间里叫互补色对比，比如红色和绿色，这两种颜色对比太大，如果运用合理，可以使对方的颜色显得更加鲜明、炫目；倘若运用不当，画面效果将非常刺眼，异常俗气，所以在运用补色时要谨慎。从生理角度分析，补色是人的视觉器官呈现的一种视觉残像，是一种视觉均衡的需求。例如：当你专注于一个鲜红色物体时，你就会感觉到在红色物体的背景色彩中有一些绿色的成分。同样，当你观察一个纯度很高的黄色物品时，你会发现在这个黄色物品投影及背景上有蓝紫色的色彩成分，这种视觉残像伴随我们所注视的物体色彩而产生，这个美丽的错觉可以减弱该物体色彩强烈对视觉产生的刺激。

绘画中的补色是以客观事实为基础，目的是为了满足视觉均衡，所以画家会大胆地运用补色以制造画面强烈的色彩对比效果。特别是印象派画家莫奈，他作品的暗部不是用传统的棕色调子，而是以补色的对比关系来表现暗部，从而创造出如音乐般生动、活泼、感人的画面。

5. 冷暖对比

由于色彩传达给人的冷暖感觉不同而形成的对比叫冷暖对比。像红、黄、橙等颜色就像火焰的颜色一样，给人一种暖暖的感觉，而蓝、蓝紫又会让人想到寒冷的冬天。无彩色的黑白也有冷暖，白色反射强而寒冷，黑色吸收强而温暖。在暖色中加入白色会提高明度，与原来的暖色比起来会偏冷。在冷色中加入黑色，降低明度后会比原来的冷色暖一些。

除了刚才所说的几种对比是画面中最常用到的对比之外，还有黑白灰对比、面积对比等，色彩中的黑白灰也很重要，画面上若没有重色，只有一堆靓丽的色彩，整个画面会显得飘，不够沉稳。

对比能够使某种颜色更加突出，比如，在冷色调的画面中，较少的暖色会醒目，反之亦然。对比可以"改变"物体的色彩程度和色相。一块蓝灰色，若周围的颜色纯度更低，它则成为纯度高的颜色，若周围都是高纯度色，它则很灰。在色彩心理平衡的干扰下，会感觉某种颜色偏红或偏蓝。

二、色彩的调和

"调"是"调整"，"和"为"和谐"，就是画面中没有尖锐的冲突，所有颜色相辅相成，互为前提。色彩调和的目的就是用不同的对比色组合在一个画面中给人以不带尖锐刺激的和谐美感，色彩的调和主要有同类色调和与邻近色调和。

同类色是最容易调和的。例如，深蓝、钴蓝、天蓝等色，本来色相就相同，只是明度不同罢了，颜色统一较容易，为了避免画面中色彩的单调感，可在明度、纯度的节奏上调整画面。

色彩接近的颜色的调和就是邻近色调和，比如红色和黄色在同一幅画中，画面显得热情奔放。互为对比色或互补色的两种颜色是尖锐矛盾的，本身是不协调的，画面是需要一些跳跃度较大的色彩的，但所有的跳跃只能在一种大的和谐的前提下。常见的将对比色和互补色调和的方法有以下几种。

1. 调整面积大小

当一个人上身红色，下身绿色，面积等大时，对比最强烈。当红色上身偏大，绿色面积减小时，对比也在减小，当上身为红色风衣时，整身衣服的色调都为红色了，绿色只是个点缀颜色了，自然对比变弱，画面就和谐了。

2. 调整明度和纯度

如果上身和下身的面积不变，改变其中一件的明度或纯度或两件都改变，也能使对比减弱，趋于

和谐。

3. 调整位置

大面积的红色和绿色对比自然很强烈，如果把红色和绿色切割成条状的，红绿相间地做成一身衣服，总面积没变，只是色彩位置发生了变化，但对比减弱了很多。同样的道理，假如橙色围围于蓝色之中，则对比强烈，而蓝色和橙色两种颜色互不相连时，对比减弱。

4. 加入调解色

红色和绿色是一对互补色，放在一起对比强烈，若在红绿之间加入黑色、白色、灰色、金色、银色等不带明显色彩倾向的调解色后，会增加画面的和谐感。

5. 利用共同因素

在一件上半部分红色下半部分绿色的衣服上加入很多的圆形小黄点，红绿两部分中都含有共同因素，视觉效果则会和谐。

6. 利用强光线

印象派代表人物莫奈最善于利用光线使画面和谐，一堆草垛在强光的照射下，所有物体都笼罩在这种色调之中，物体本身的颜色被忽略，整个画面自然和谐。

色彩的对比与调和是绘画中很常见的问题，过分的对比势必"俗"，过分的统一势必"灰"，根据"大调和、小对比"的原则，画面总体色调保持相对统一，局部颜色可以有一些小的强烈对比，这样，才能给人和谐、有序的感觉。

第四节　绘画中的色彩

一、绘画中色彩的分类

在欣赏色彩画时，常常可以看到一些很写实的绘画作品，给人们很真实、具象的感觉；还可以看到一些比较抽象的、写意的、不以客观事实或色彩规律为依据的装饰类色彩。这里，就专门介绍绘画中色彩的具象类色彩和装饰类色彩。

1. 具象类色彩

具象类色彩是以客观现实为依据，分析现实色彩的微妙变化，侧重点放在颜色关系的准确性的把握上。如王沂东的《吉祥烟》，黑色、红色是画面的主要色调，闹洞房的人们接过新娘送过来的红蜡烛，一边点烟一边嬉皮笑脸地看着新娘，聚光灯下害羞的新娘成为画面的中心，整个画面流露出喜庆的气氛。画面中色块的运用均是为了更好地控制整幅画的色调。具象类色彩在表现空间时也应遵循实际情况，比如说，在风景画中，远处的景物受到空气层的影响，会变得模糊，在调色时，利用颜色的纯度、明暗表现拉开的空间。

2. 装饰性色彩

装饰性色彩是另外一套色彩体系。色彩关系不受固有色、环境色、互补色等概念的束缚，有很强

的表现性。装饰色彩主要用于东方艺术中,画面有以下四个特征。

（1）注重颜色的象征性。比如红色象征热烈、喜悦,蓝色象征冷静、低调,黄色象征富丽堂皇等,这些象征性颜色来源于人们现实生活的体验和心理感受。

（2）颜色纯度很高。从建筑彩绘中我们可以看到所有图案颜色的纯度很高,红色、蓝色、金色等颜色被大量使用,民间泥塑和民间版画等都喜欢用色鲜艳以表达喜庆或祈福。并且这种高纯度的颜色是人们恒常性的观察所致,比如门神像的红色衣服就是一种固有色红,不考虑环境色等因素的影响。

（3）装饰性色彩往往注重画面的均衡感或韵律感,不管是图案装饰类还是人物装饰类一般都是构图饱满,从建筑装饰中我们能清晰地感受到这一特点,主题物象的动态是按照特定空间大小而定,周围的点缀恰到好处地弥补了空白处。这是内在追求事物稳定、端庄的外在表现。

（4）具象色彩和装饰色彩两大体系互相渗透,印象派之后,西方人在东方的平面色彩中领悟颇多,同样,西方的互补色、邻近色等色彩理论也使装饰色彩变得异常绚丽。

二、色彩的表现形式

不管是水彩画、水粉画还是油画,常见的画法主要有直接画法和间接画法。

1. 直接画法

看到事物是什么颜色就调配什么颜色,由于刚开始画上去的所有颜色是与白纸比较,一般情况下,很难一次性地将对象的颜色画得与实际物体的颜色关系完全吻合。所以,一张长期作业需要反复调整,根据画面或需强调或需减弱直接调出所需颜色画在合适的位置上。主观上调出的每一笔颜色都要接近画面的最后效果。这种画法的明显优势在于它的直接性,当然,它需要画者的眼睛很敏锐,观察很犀利,同时具备很强的造型能力。直接画法需要特别注意的是画面铺满色块后,需要等第一遍的底色干燥后方可深入刻画,以防止底色被蹂躏而破坏画面。

喜欢直接画法的画家有艾轩和王沂东。他们两位画家的画法有明显的差异。艾轩的绘画方法很普遍,起稿、铺大色块、细节刻画、调整画面等,几乎所有画者都是这样作画的。而王沂东则与艾轩不同,王沂东起好稿子后,刷上棕褐色的底色,干后,将一个局部一次性画完,每画一部分就直接画出最终效果,一处一处地推着画完。当然,这种直接画法需要画者在局部衔接时考虑到整体与局部的关系。

2. 间接画法

间接画法也称古典画法、多层画法。这种画法需要反复多次去描绘,作画程序繁琐且严谨,从扬帆·艾克未完成的作品中我们能看到,用线起稿时需要画得很具体,用单色拉开黑白灰关系,亮丽颜色是最后罩染上去的（如图2-12）。间接画法的优势在于处理非常微妙的色彩关系时细节精微而不发腻。

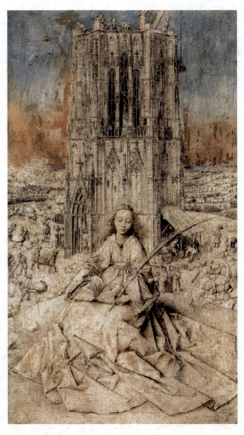

图2-12

三、印象派

很多色彩教材上都会涉及印象派,这主要是因为印象派所描绘的对象不是物体本身,而是物体表面强烈的光色变化和瞬间的色彩感觉。它颠覆了传统的绘画风格,提倡画家直接在阳光下写生,根据自己眼睛的观察,迅速捕捉瞬间感觉,表现丰富的色彩感觉。

1. 印象派追求色彩本身的艺术价值

一方面,印象派打破了题材、技法等方面的束缚,将文艺复兴以来以素描造型为主、色彩为辅的绘画标准转变为色彩为主、形体为辅的标准,印象派是以科学的光色原理为基础,突出色彩本身的艺术价值。莫奈的代表作《草垛》画出了不同时间、不同光线下草垛颜色的丰富变化。他痴迷于这种光和色的研究,在外人看来枯燥无比的干草垛在莫奈笔下焕发出鲜活的生命力,面对一堆堆草垛,他废寝忘食,在12天内画了15幅,连同之前的《雪天的干草垛》和《夏末的干草垛》等画,一共是22幅。在巴黎展出时,赢得空前好评。另一方面,印象派改变了画面的色调,将传统中以棕黑色调为主色调的绘画方法改为亮丽的色彩,从而实现了真正用颜色在表现画面,特别是对暗部和投影的处理上,采用色彩的冷暖对比和补色关系的方式,将阳光下的物体的灿烂景象表现得淋漓尽致,让观者获得空前的色彩视觉享受。

2. 追求目的不同会改变作画方式和绘画技法

古典主义和浪漫主义画家从骑士文学和历史事件中寻找创作题材,注重固有色的明度变化和画面的平整光滑,所以这些画家喜欢在室内创作,笔触含蓄。而印象派喜欢表现身边真实的生活,他们走出画室,面对大自然直接写生,去感受阳光下色彩斑斓的美感,纯粹地表现光色关系,再现客观事实。印象派画家注意到光线对固有色有很大的影响,以再现特定光线下的事物为目的,强调整体观察。他们喜欢用跳动的小笔触表现阳光下的客观世界。

3. 印象派之父——莫奈

被称为印象派之父的莫奈于1840年10月14日生于巴黎,自幼喜欢画画,15岁时,他的画已经在著名风景画家欧仁·布丹的画框店里展出,他认同布丹的理念:室外直接画出来的画比在画室里画要生动和有力量,这种忠告渗透了他的灵魂,影响了他一生。他19岁时到巴黎求学,由于叛逆,莫奈和一些反学院派的青年画家聚在一起探讨绘画,之后莫奈在阿尔及利亚服兵役,他在海滩作画时认识了热爱大自然的画家琼坎。琼坎对莫奈观察事物的方式也有一定的影响,他22岁时再次来到巴黎求学,成为古典主义学院派画家夏尔·格莱尔的学徒,他与同画室的巴齐依、雷诺阿和西斯莱组成了"四好友集团",四人皆喜欢走出画室向卢浮宫和大自然学习。毕业后莫奈到枫丹白露森林和自己的家乡写生。他开始用手、用眼、用心去描绘大自然的光和色彩。莫奈喜欢表现大自然,认为自然界是人的自然界,人也是自然界的一部分,所以莫奈画笔下的人和自然很和谐。莫奈用不同的笔触表现不同事物的质感和动势,或温和或强劲,表现出了色彩的灵魂。他经常和雷诺阿在塞纳河上写生,被水面上闪烁的水光所感动,而产生丰富的色彩感觉。为迅速捕捉这种感觉,灵感的触动促使两位画家一改工整、细腻的笔法,大胆尝试,使画面呈现出一种笔法粗犷、色彩斑斓的视觉效果。莫奈的观点是:画画时,要尽量忘掉你面前的物体,不管是一棵树还是一座山,都想象成一小块蓝色、一条粉红色或是一条黄色,同时兼顾颜色的形状、方向和位置,反复调整直到达到最初对事物的印象为止。

自19世纪60年代起,具有创新精神的年轻画家和保守者之间的矛盾日益尖锐。1874年4月,莫奈、雷诺阿、西斯莱、毕沙罗、德加等人借用摄影师纳达尔的工作室举办了一个名为"独立的画家、雕

塑家和版画家等无名艺术家展览会"的展览,"独立的"三个字就是指明确地和官方沙龙展拉开距离。保守的批评家路易·勒鲁瓦借用莫奈的一幅名为《印象·日出》油画讥讽说这些作品只是印象中的样子,当时这种艺术形式还没名称,年轻画家们将计就计,印象派由此得名。

莫奈晚年的代表作品是《睡莲》组画。由于体力和视力的衰退,物象的外轮廓被有意或无意忽视掉,但娴熟的油画技法和对光色的敏感并没有减弱,笔法、色彩的运用更加自由。

第五节 水粉画

水粉画是用水和含胶的粉质颜料制作的色彩画。水粉画有着独特的性能,它的水溶性可以使颜色像水彩画一样,表现出水色淋漓的湿画效果;而它的遮盖力和黏稠性又可以像油画一样干画、厚堆,产生粗犷、丰富、浑厚的肌理效果。所以它涵盖了水粉画轻快、清新、透明的特点,又兼具油画浑厚、鲜明、丰富的效果。另外,水粉画的绘画工具十分简单、便捷,既适合外出写生,又可进行室内长期绘画,所以水粉画在我国比较普及。

一、水粉画的工具材料

1. 水粉笔

常用的水粉画笔分狼毫笔和羊毫笔两种。狼毫笔弹性强,适合塑造物体;羊毫笔笔毛柔软,吸水性好,适合表现湿润的效果,如背景、远山等。除了这些常见的水粉画笔之外,还可以根据画家个人的喜好,选择油画笔、化妆笔、底纹笔、毛笔和排笔等作画。

2. 水粉颜料

水粉画颜料也称为广告画颜料和宣传色。有些颜料是不透明的,如白、土黄、粉绿、钴蓝、赭石等色具有很强的覆盖性,但有些颜料,如玫瑰红、柠檬黄、湖蓝、群青等具有一定的透明性,覆盖力比较差。市面上出售的水粉画颜料主要有锡管装和瓶装的两类,锡管装的体积、数量都比较小,便于携带,使用方便。瓶装的颜料容量较大,适合长期作业和连续使用,但在使用时容易混入其他颜色。不管是锡管装颜料还是瓶装的颜料,都应该选择膏体细腻、无结块、无渗胶、色彩饱和、稠度适中的颜料。

水粉颜料的品种很多,初学者需要选择其中的一部分基本上就可以满足作画的需要。除了最重要的白色外,还需要以下几类。

① 红色系:深红、大红、朱红、土红、玫瑰红、粉红、肉色、赭石、熟褐。
② 黄色系:橘黄、土黄、中黄、柠檬黄。
③ 绿色系:淡绿、黄绿、翠绿、粉绿、墨绿、橄榄绿。
④ 蓝紫色系:普蓝、群青、湖蓝、钴蓝、紫罗兰、青莲。
⑤ 高级灰:蓝莲、芽黄灰、浅蟹灰、灰豆绿、月灰、米驼、豆沙红。

3. 水粉纸

水粉画可供选择的纸张种类有很多。一般以质地结实、表面粗糙、有一定的颜色附着力、吸水适中为好。纸的颜色一般为白色,素描纸、水彩纸等都可以画水粉,甚至有人在黑卡纸上画水粉。

4. 调色盒

调色盒（如图2-13）一般是塑料的，有大有小，内有很多小格子，可用来装颜料，其盖子可用来调颜色，格子边上可以放水粉笔，大的水粉盒在室内画画方便，小的水粉盒可以带出去写生时用，非常方便。

图2-13

用调色盒摆放颜料的时候，要有规律，一般是按明度由浅到深，色彩由暖到冷的顺序摆放。同一系列的颜色要放在一起，白色颜料用得多，可以适当多放几格（如图2-14）。

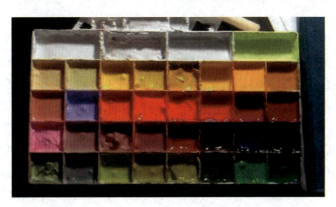

图2-14

5. 调色板

常用的调色板材质是塑料的（如图2-15），形状有椭圆形，也有方形。调色板的主要作用是调色，很多画家用废旧的白色瓷砖或盘子代替。

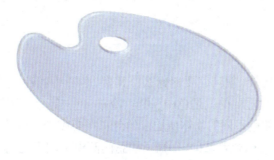

图2-15

6. 其他辅助工具

水桶：用来洗笔，常见的有折叠的橡胶小水桶和塑料水桶两种。

挑刀：用于把颜料从大盒子里挑到颜料盒中（如图2-16），还可以在画面中使用，出现特殊的效果。

工具箱：外出写生时或考试时，用来装颜料盒、水粉笔等。

毛巾：洗笔后，用来擦干笔。

小喷水壶：在画画过程中如果发现颜色干，可用喷壶喷几下，可以起到湿润颜料的作用，湿润过的颜色用在画面上，可使画面的衔接更好。

图2-16

二、水粉画的观察方法

色彩是源于观察的艺术，绘画的过程可以理解为从眼睛到心灵再到手的一个完整的循环过程。事实上，从你的眼光接触到被描绘的对象那一刻起，绘画的过程就已经开始了，从这个角度上讲，可以说，用什么样的观察方法是最终形成画面效果的先决条件。要学会如何去画，首先要学会如何去观察。

可以说，要成为一个优秀的色彩画家，首先要具备一双敏锐的眼睛。常人往往对观察对象上美妙的色彩变化熟视无睹，而一个训练有素的画家却能够将这种美发掘出来。在绘画中，我们将其称之为观察。但是，敏锐的观察力并不是与生俱来的，它可以通过一定的训练方法而获得。要想画好色彩，首先必须要掌握正确的观察方法。

初学者在一开始观察对象时，往往局限于关注对象中的单个物体，或是一下子将目光放在观察对象中最主要的物体的细节上，常常是盯住一点不放，只看某一色块和明暗。当目光离开这一物体转换到另一物体上时，又抛开了刚刚注视过的物体。这是一种典型的孤立、局部的观察。这种观察反映到画面上就容易出现"孤立""局部""琐碎""平均"等问题。要纠正这个问题，就需要我们在观察时，去关注颜色之间的联系，关注色彩之间的关系。

在观察时，要有一种"一览无余"的感觉，而不是一眼盯住局部，而要仿佛一下子看到整张画面的色彩总体面貌。我们称之为"第一印象"。用联系的、比较的观察方法更容易快速获得物象的全貌。

学习色彩的初期阶段，教师要引导学生用比较和联系的方式进行观察，克服局部观察的不良习惯。要将教学的重点放在树立整体意识上，并结合训练使学生能够将整体观察的方法融入自己的潜意识。

1. 比较观察法

也许有人会问，都说要比较，但到底要比什么？其实，色彩中的比较除了素描意义上的大小、形状、质感等概念的比较外，更为重要的就是色调、明度、冷暖、色相等色彩语言的比较。

比色调：色调是指各种颜色不同的物体所构成的色彩在明度、冷暖、色相、纯度等方面的总倾向，也指一幅画的主要特征。大的色彩效果，是一幅画的总体面貌。调子之间的比较，目的是为了确定调子的明度、冷暖和色相的倾向，使描绘内容有一定的气氛特征，统一本来彼此不协调的色彩。调子起

着色彩的支配作用,色调不统一时画面会产生紊乱。因此,首先要看到一个整体的、和谐的大小色块所组成的总的色调特征;其次把对象、光源、环境作为一个统一的整体,全面地观察比较,在整体比较中捕捉色彩。如早上的景物,受光面在阳光色的暖调之中,暗面受天光影响而统一于冷调之中。当冷暖调不明确或较乱时,色调也不统一。

比明度:明度是指色彩的明暗差别,即深浅变化。色彩的差别包括单个物体色彩的深浅变化和不同色相间存在的明度差别。在比明度时一定要把重的颜色找出,再把亮的颜色找出,然后由深到浅排列,在画中建立一个次序。同时根据对客观对象的认识与理解,把握住大的黑白灰关系,将对象的层次进行概括、对比,使画面效果丰富多彩。如画面缺乏深色或亮色就造成画面"灰",层次没有概括或过多会失去对象本质的真实感。

比纯度:纯度又称彩度,是指颜色的鲜艳程度。比较纯度时要能够快速辨别出静物中纯度最高的色彩以及最灰的色彩。纯颜色之间以及灰颜色之间也都会有纯度差别。纯度对比常常用来强调色彩的鲜亮。比如在鲜亮的水果旁搭配相应的灰色块,从而使水果的颜色感觉更为饱满。纯度对比运用得当会使画面感觉上较为生动。

比冷暖:冷色与暖色是人们的生理感觉和感情联想。色彩的冷暖是互为条件、互相依存的,两种色彩相比较是决定冷暖的主要依据。没有暖的对比,冷色也不可能单独存在,它们是对立统一的两个方面。色彩的冷暖感觉是通过整体分析比较而得出的,一般情况下,暖色光使物体受光部分色彩变暖而背光部分呈现其补色的冷色倾向;冷色光使物体受光部分色彩变冷而背光部分呈现其补色的暖色倾向。

比色相:色相是指颜色的相貌差异。色相的比较一般较为直观。概括起来可以这样讲,明度接近时比冷暖,冷暖接近时比明度,明度和冷暖都比较接近时就比色相。

2. 立体观察法

几乎所有人在画第一笔色彩时都会毫不迟疑地选择平涂的方式来作为表达的手段。这一方面固然是和绘画技术的不完善有关,另一方面也反映了观察上的"平面化"的问题。

在观察时,要认识到物象是处在一定的空间状态之中的。这一点在风景上体现得更为明显,近处的色彩对比比较清晰而明确,而远处的色彩由于空间渐远而渐趋模糊。事实上,在静物中这种差别也是切实存在的。能够敏锐地观察到这种差别,就能比较好地解决色彩写生中的色彩纵深和空间感的问题。将色彩放到空间中观察,不仅要看到区别和联系,还要看到空间和纵深。

这也就是我们常说的,表现好写生时"看不见"的那部分内容比"看得到"的那部分内容更有难度。注意到这一点,也就不再会将背景部分看成是无关紧要的。将对象放在具体的空间中去观察,既要看到透视,又要看出虚实,同时还要注意物体由于距光线远近而产生的色彩差异。这样,"空间感"就会呼之欲出了。

三、水粉画的作画步骤

水粉画练习一般是从静物开始的,这是因为静物来自生活中最普通平常的物品,可以给观者一种熟悉感、亲切感,而它们处于静止状态,便于初学者反复观察、深入分析各种色彩关系。下面,我们以静物为例,学习小色稿练习的具体步骤。

第一步:起稿。考虑主体静物在画面什么位置、怎么摆放更容易产生空间,迅速地用单色找物体的外形,施加适当的明暗及投影(如图2-17)。

第二步:铺大的色彩关系时考虑各个物体的色相和明度,力求概括出静物给人的第一印象(如图2-18)。

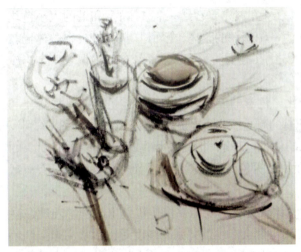

图 2-17

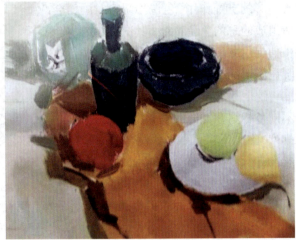

图 2-18

第三步：在第二步的基础上，使水果暗部明确，提亮重色物体的亮面，拉大画面的空间关系（如图 2-19）。

第四步：深入刻画物体，使物体本身的形体更加明确，颜色更加丰富，进一步调整主题静物、衬布、地面三者的色彩鲜灰关系，最终使所有跳跃鲜活的颜色服务于整体画面色调的需要（如图 2-20）。

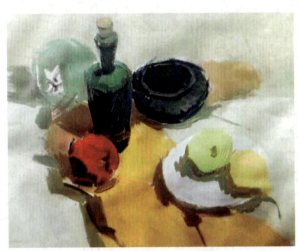

图 2-19

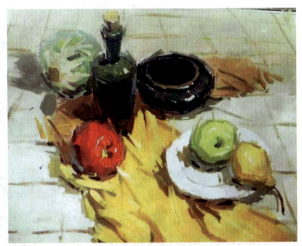

图 2-20

四、水粉画的常见问题

1. 无色或色泛滥

画面无色的原因是只表现了物体的固有色，没有用色彩的眼睛去观察，应该把物体的固有色、环境色、光源色三方面的因素综合考虑，用色相的鲜灰冷暖来表现物体的纵深空间。色泛滥的根本原因是画者感受不出来颜色，为了"颜色丰富"，任何一处都胡乱添加颜色，或只是凭借色彩理论编造颜色，缺乏个人真实感受。比如一块白衬布，究竟偏冷还是偏暖以及冷暖到什么程度，每个人的感受都不尽相同，可以结合当代优秀作品或大师作品的观摩，将色彩原理和个人色彩感受结合起来。

2."生""粉""花""灰""脏"

这些术语是对水粉画问题的一种通俗描述。"生"就是颜色过分鲜艳,纯度太高,每一个物体刻画得太孤立而脱离画面整体色调;"粉"就是过分强调物体的光源色或环境色,而弱化固有色,或加白太多,整幅画面亮度提高,冷暖不明确;"花"就是过分注重小局部的颜色对比,而忽视了整幅画面的主色调;"灰"就是画面不够明快,最重的颜色不够重,最亮的颜色不够亮,素描关系上的黑白灰关系不明确;"脏"就是调配的颜色种类太多而造成色相不明确,或用几乎等量的互补色调配,或用稀薄的颜色在原来的底色上反复扫而造成画面干后颜色脏。

图2-21	图2-22
图2-23	图2-24
图2-25	

图2-21 生
图2-22 粉
图2-23 花
图2-24 灰
图2-25 脏

五、水粉画参考范例

图2-26

第六节 幼儿色彩画

幼儿喜欢颜色鲜艳的作品，或者可以说，幼儿在感知作品时很在乎画面的色彩。玛丽·卡尔金斯的研究结论表明，"对于儿童来说，色彩的美比形式的美以及没有色彩的光和影更有吸引力"。幼儿对色彩的偏爱表现在画面上，他们的用色特点具有主观性、随意性、游戏性及装饰性。因此，提供条件让幼儿无拘无束地大胆用色，尝试用色彩表现对事物和自然界的认识和感受，能够使幼儿与生俱来的探究本能和不断涌动的创造激情得以自由表现与彰显。若将幼儿色彩画（如图2-27）作品和大师的作品放在一起，我们甚至不敢肯定地说出哪些是大师的，哪些是幼儿的。

图2-27

思考与练习

1. 运用色彩的基本知识,绘制出6色相环、12色相环和24色相环。
2. 从色彩的三要素角度,尝试着绘制出明度色阶和纯度色阶。
3. 通过临摹一张水粉画,掌握水粉画的表现技法。

第三章 简笔画基础

简笔画是一种把自然对象用单纯线条或块面在有限的时间和空间内提炼，概括出其本质特征的一门艺术。根据绘画内容的不同，常常可以分为静物简笔画、植物简笔画、动物简笔画、风景简笔画、人物简笔画等。在表现中，常用到概括归纳法、特征夸张法和形象拟人法概括对象的基本特征。简笔画以其简明扼要、高度概括的绘画形式，增强了教育活动中的趣味性和生动性，具有很强的艺术表现力和实用性。

第一节 简笔画概述

简笔画用笔简约、内涵丰富，作画速度快、表现力强，是一种简明扼要、高度概括的绘画形式，看似简单，实则不易。首先，应了解简笔画的特点，掌握简笔画的形式、观察方法和造型方法，学习起来才会得心应手。

一、简笔画的特点与形式

1. 简笔画的特点

简笔画是一种利用点、线、面来表现对象最基本外部形象特征的绘画形式，它形象生动、通俗易学、用途广泛，有自己的特点。

（1）简单概括

自然界中的物体有着丰富的细节，在进行简笔画创作时，需要删掉一些不能代表物体主要特征的细节，对物体进行简化处理（如图3-1），直到把繁杂的形象高度概括成简洁的艺术形象。

图3-1

（2）特征明确

简笔画的主要特点不在于"简",而在于"画",画事物主要特征。通过夸张、变形装饰等艺术手法,使事物的特征更明确、更典型,从而表现出生动传神、个性鲜明的艺术形象(如图3-2)。

图3-2

（3）短时高效

简便快捷、一挥而就是简笔画的又一特点。简笔画这种绘画艺术能够在较短的时间内,迅速捕捉事物的本质特征,其概括的线条有一种水的流动感,又有一种内在的张力和韧性,时间短、效率高(如图3-3)。

图3-3

（4）易学易用

只要掌握了简笔画的一些绘画技巧,又善于思考总结,多加练习,在实际的教学中能够快速提高学生的兴趣和教学质量(如图3-4)。

图3-4

2. 简笔画的形式

简笔画这种绘画形式在幼儿园教学中发挥着巨大的作用,它除了具有简单概括、特征明确、短时高效、易学易用等特点外,还在于它的表现形式也是灵活多样的。简笔画的主要表现形式有单线表现、轮廓线表现和综合表现三种。

（1）单线表现

这种单线是经过高度提炼的,是能代表事物特征(包括动态特征)、比例、结构的线条(如图3-5)。

图3-5

（2）轮廓线表现

毫无疑问，外轮廓线是最能体现事物特征的线条，它基本上决定了事物的外形、比例等特征。就像对于熟悉的人，即使在光线很暗的地方，也能辨别出对方，这与轮廓线概括事物特征有很大关系。为了进一步描绘事物的特征，还需要将内部特征性线条画上，比如画向日葵，只画花瓣的外轮廓，别人无法看出哪种花卉，但把内部代表——花盘和瓜子的线条加上后，观者就会一目了然（如图3-6）。需要注意的是物体本身是没有外轮廓线的，外轮廓线是人为地概括出来的。

图3-6

（3）综合表现

在一幅简笔画作品中，常常可以看到多种方法综合运用的情况，这就是综合表现的形式。如图3-7中的简笔画就用了综合表现法。

图3-7

二、简笔画的造型方法

简笔画造型手法比较简单，但同样应该具有很强的表现力和一定的艺术感染力。在简笔画造型过程中，通常有概括归纳法、夸张特征法、形象拟人法等几种造型方法。

1. 概括归纳法

任何现实中的事物都是复杂的，用简笔画表现繁杂的事物时，必须将无关紧要的细节去掉，保留主要结构和特征，这种方法就是概括归纳法，也叫省略法。概括归纳法是简笔画造型方法中最常用的一种方法。图3-8中的简笔画就用了概括归纳法。

图 3-8

2. 夸张特征法

夸张特征法是将物象结构和造型中的整体特征或局部特征进行强化表现的一种方法,即大的结构和造型在简笔画中被画得更大,强壮的更强壮,渺小的更渺小,肥胖的更肥胖等。造型的目的是拉大彼此之间的对比,给观者留下深刻印象,提高简笔画的艺术感染力和表现力。图 3-9 中的简笔画就用了夸张特征法。

图 3-9

3. 形象拟人法

所谓形象拟人法就是将简笔画所要表现的不具有人物动态和表情的静物、植物、动物等形象,如台灯、桌子、锅碗瓢盆、树木花草等本身是没有生命或没有表情的物体,在进行艺术处理后人为地赋予它动态和表情,使之成为一个像人一样有思想、有表情的事物。这种艺术处理的方式更容易引起孩子们的喜爱,图 3-10 中的一系列简笔画就用了拟人法。

图 3-10

三、简笔画的学习方法

掌握了简笔画的特点、形式、造型方法等方面的内容,并不意味着就可以画一手好的简笔画了。画好简笔画的关键在于对线条的熟练运用和对描述物体的高度概括。

1. 对线条的熟练运用方面

简笔画主要是通过简洁的线条表现大千世界的物象,看似简单,对线形气质却有很高的要求。线条本身有疏密、粗细、曲直、浓浅、刚柔、快慢等无穷变化。

（1）线条的疏密对比

国画白描讲究"疏可走马，密不透风"，这种技法也可用在简笔画中，提炼出事物的基本型后，可以在其中添加或去掉一些线条，拉大其原有的疏密变化。对于前后遮挡的两个物体来说，后面物体的线条有时可以直接去除，产生更强烈的视觉效果（如图3-11）。

图3-11

（2）线条的粗细对比

一般而言，大的外轮廓线或主要结构线用粗些的线条，细节或装饰部分则用细一些的线条。简笔画需要用粗细不同、长短不等的线条变化增加画面的节奏感（如图3-12）。

（3）线条的艺术化处理

除了在线条上力求变化外，更应该在简笔画的内容上做装饰或夸张等艺术处理，使画面更具有艺术表现力和感染力（如图3-13）。

图3-12

图3-13

2. 对描述物体的高度概括

大千世界虽然变化万千，但是却有规律可循。日常生活中要多观察生活，体验生活中各种线条、形体的微妙变化，比较、分析事物的形体特征。学会将复杂的事物概括成几何形或几个几何形的相加，常见的几何形主要有正方形、长方形、圆形、半圆形、椭圆形、三角形和梯形。比如乌龟背上的壳可以概括为半圆形，西瓜可以概括为三角形或半圆形，苹果可以概括为圆形等（如图3-14）。不仅仅这些简单的事物可以这样概括，同样的，自然界中所有的事物都可以用这种方法来概括。

图3-14

　　自然界中多数物体是立体的,体的表现应该比形的表现更实用些,因为现实中的物体都是有一定体积的,很多物体都可以用正方体、长方体、圆柱体、椎体等形体来概括,也可以由多个形体共同组成。正方体是由六个完全相同的面组成,但由于遮挡和透视关系,我们只能看到三个面,且三个面的大小不完全相同,但是可以在人们的感受里是正方体,别的形体在空间里表现时也应该遵从这种透视原则(如图3-15)。不管是从几何形的角度还是从几何形体的角度来概括事物的主要特征,其本质是一样的,都是对事物的高度概括。

图3-15

　　当然,学好简笔画不是一朝一夕的事情,它还需要我们多思考、常实践、找规律。只要肯下功夫,相信自己,一定可以画出一手好画。

第二节　静物简笔画

　　静物简笔画是以静止的物体为主题所描绘的作品。学习简笔画一般都是从静物画开始的,这主要是因为静物简笔画所要描绘的对象是静止的,便于观察,便于反复比较、反复修改。

一、静物简笔画的基本知识

　　静物简笔画常以家用瓶罐器皿、小型工具、家用玩具等作为描绘对象。尤其以幼儿生活中常见的各种类型的车、碗、水杯、书包等作为主要描绘对象。同一物品可以从不同的角度去观察、去绘画,即使同一角度,处理方法也可以有所不同(如图3-16)。很多静物的外形很容易概括出基本型,比如一本较薄的书,很容易概括为长方形,它会在人的感觉里是"平面"的,简笔画作品也应符合人们的感受。某种角度的冰箱、钟表等都给人同样的"平面"感受(如图3-17)。

图 3-16

图 3-17

二、静物简笔画的参考范例

静物简笔画造型简单,绘画时需注意抓住物品的主要造型特征。一般用各种几何图形或几何图形组合的方法概括对象的特征(如图 3-18)。

图 3-18

三、生活中的静物转变为简笔画参考范例（图3-19）

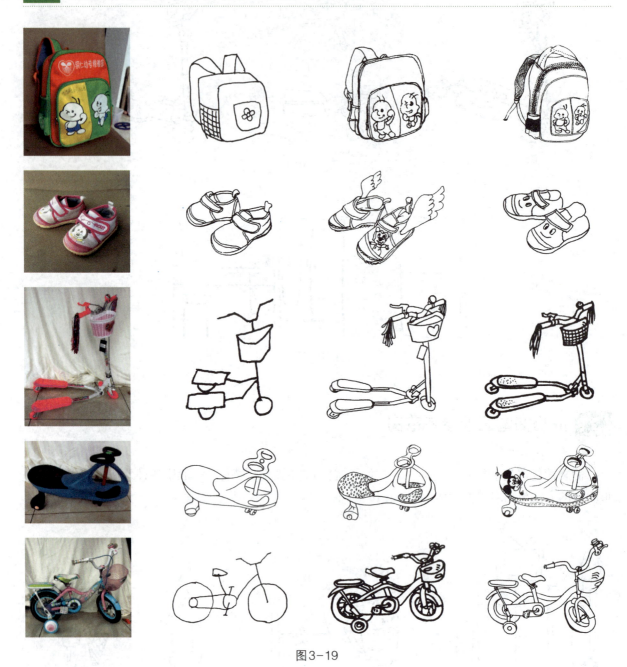

图3-19

第三节　植物简笔画

植物简笔画是以自然界中的植物为主题所描绘的作品。这些植物装点了大自然，丰富着我们的生活。

一、植物简笔画的基本知识

植物简笔画的表现内容千差万别，但观察方法和绘画方法却是相同的，都可以用整体观察法概括出形体，如桃子、草莓可以概括为心形；冬瓜可以概括为长方形；树干可以概括为梯形、长方形、三角

形等（如图3-20）。用简笔画的形式去表现很复杂的植物时，需要化繁为简，同时可以将一定的形式美运用其中（如图3-21）。另外，静物简笔画中常常用到拟人法使笔下的植物有人类的情感、思想和喜怒哀乐（如图3-22），这更能满足儿童的心理需求。

图3-20　　　　　　图3-21　　　　　　　　　　　图3-22

二、植物简笔画的参考范例

植物简笔画可以细分为花草类、瓜果类和蔬菜类三种类别。在进行比较复杂的植物描绘时，不要陷入对植物各类结构的分析中，要学会运用基本形来概括植物的大概特点，寻到程式化的表现方法。

1. 花草类（如图3-23）

图3-23

2. 树木类（如图3-24）

图3-24

3. 瓜果类（如图3-25）

图3-25

4. 蔬菜类（如图3-26）

图3-26

三、生活中的植物转变为简笔画参考范例（图3-27）

图3-27

第四节 动物简笔画

动物简笔画是以自然界中的动物为主题所描绘的作品。动物为幼儿所喜爱,在幼儿生活中非常常见。学习好动物简笔画可以和孩子更好地沟通,所以动物简笔画也是一项重要的教学内容。

一、动物简笔画的基本知识

自然界中的畜兽、禽鸟、虫等动物,其结构复杂、体态万千、形态各异,表现起来有一定的难度。但若能通过分类的方法,运用符号化的艺术语言,抓住不同类型动物的典型形态及局部特征,学习起来就会得心应手。

1. 家畜和野兽类

虽然家畜和野兽类体型大小、皮毛颜色等都不同,但都有头、颈、肩、腹、臀、四肢及尾巴等结构,由于自然法则,每种动物又都进化出各自的特征,比如狮子有又多又密的头发,青蛙有鼓鼓的大眼睛,长颈鹿有长长的脖子,牛的鼻子鼻底外突出(如图3-28)。

图3-28

2. 家禽和鸟类

不管老鹰和小鸡在体型上差距多少,它们都有一些共同的特征,如它们都有头、胸、背,翅膀在背部的前方,腿和爪子在腹部的后方,尾巴在腹部的最后面,全身有羽毛(如图3-29)。

图3-29

3. 鱼类和昆虫类

鱼类和昆虫类的结构相对比较简单。鱼类可分为头、躯干、尾巴、鱼鳍等。特征比较明显的就是眼大、肚圆、尾巴大的金鱼。昆虫有头部、身体、成对的翅膀等。蝴蝶深受人们的喜爱,翅膀超大,颜色斑斓(如图3-30)。

图 3-30

二、动物简笔画的参考范例（如图 3-31）

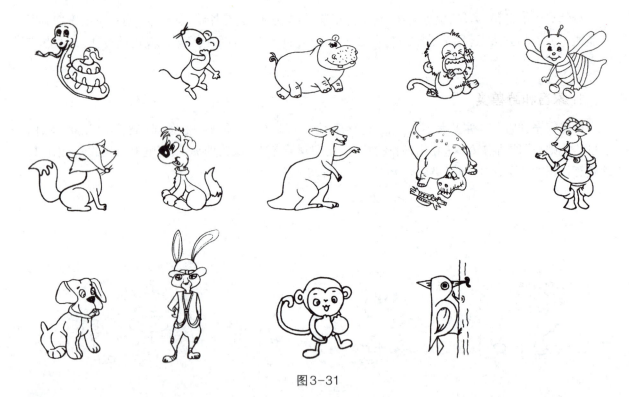

图 3-31

三、生活中的动物转变为简笔画参考范例（如图 3-32）

图3-32

第五节 风景简笔画

风景简笔画是以自然界中的风景为主题所描绘的作品。它包括室外景如江河湖泊、高原田野、日月星辰、山峦流水等常见的自然景物,室内景如客厅、美术馆、宗教建筑等内部景物都可纳入风景简笔画的范畴。风景简笔画有利于培养幼儿热爱大自然、热爱家乡的感情。

一、风景简笔画的基本知识

掌握风景简笔画要考虑以下几个因素,即构图、地平线、透视和对前景、中景、远景的把握。

对于构图来说,风景简笔画的构图不能太大、太小、太偏,也不能太居中,正确的构图是画面大小适中,视觉均衡,有主有次,前后分明;地平线就是远处天地相交的一条线,这条线以上的部分是天空,以下的部分是大地,这条线的位置大致可以有以下两种形式,地平线靠上的构图形式天空面积较小,有利于表现地面的纵深空间,反之地平线靠下的构图形式,有利于表现近景,需要说明的是一般情况下不会把地平线画到中间,这种构图形式太平均缺乏美感。透视问题也是风景简笔画很重要的内容之一,一般的静物简笔画,物品的前后摆放位置距离较小,透视不太明显,但画风景简笔画时,近处的树木要比远处的大得多,透视效果非常明显,绘画时,注意考虑近大远小、近宽远窄(路面)、近高远低的透视规律,才能表现出画面的空间层次(如图3-33)。为了表现空间的需要,常常把风景简笔画里面的内容分为前景、中景和远景。近景也可称为点缀物,一般是花花草草之类;中景是最重要的部分,是画面的主体物;远景也可称为后景,一般可以是云朵、太阳、远山之类。在具体绘画时,考虑画面的主次、节奏,可以适当添加或去掉一部分内容(如图3-34)。

图 3-33

图 3-34

二、风景简笔画的参考范例（如图 3-35）

图 3-35

三、生活中的静物转变为简笔画参考范例（如图3-36）

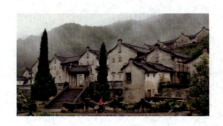

图3-36

第六节　人物简笔画

人物简笔画是以自然界中的人物为主题所描绘的作品。它在幼儿园的教学活动中起着非常重要的作用，相对于其他类型的简笔画来说，人物简笔画造型有一定的难度，这主要是由于自然界中人物造型千差万别，并且还有喜怒哀乐等表情。

画好人物简笔画先得对人体结构、比例、重心等有一定的了解。

一、人物简笔画的基本知识

人物简笔画方面的内容很丰富，学习人物简笔画必须先了解人体比例、人体重心线、动态线、五官比例、人物表情、脸型与发型等方面的内容。

1. 人体比例

画人物时，通常是以人物头部的长度为单位。中国很早就有关于人体比例的说法——"站七坐五盘三半"，意思是说一般成年人站起来的高度约为七个头长，坐下来约为五个头长，盘坐在地上的高度约为三个半头长（如图3-37）。儿童特殊，脑袋显得略微大些，四肢较短，不同年龄段的孩子身高也不一样，两三岁的孩子大概是四个头长，四五岁的孩子大概是五个头长。当然，特殊情况除外。

图 3-37

2. 人体重心线

一般情况,重心在两只脚之间,只有一条腿着地时,重心在一只脚上,当重心线不在两只脚之间也不在一只脚上时,人就会因为重心不稳而摔倒。人的运动就是在重心平衡和重心不平衡的持续动作中完成的,从伯里曼的重心线示意图中(如图3-38)可以看到,人的头部扭动和胳膊、手、腿、脚的摆动都在运动中起到一定的平衡作用。

图 3-38

3. 人体动态线

人体动态线是人在运动时被人为地归纳的能代表动作的线条(如图3-39)。画人物简笔画时,常用一个圆圈和几条线来表示,以便快速捕捉人物动态。

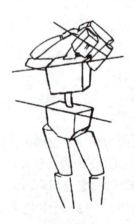

图 3-39

4. 五官比例

古人也有五官比例的说法，即"三庭五眼"（如图3-40）。"三庭"即从发际线到眉毛，从眉毛到鼻子底部，从鼻子底部到下巴尖，这三段的距离大致相等；"五眼"是指整个脸蛋宽度是五个眼睛的宽度，即两个眼睛之间的距离是一个眼睛的距离，两个眼睛外眼角到耳朵外侧的距离分别是一个眼睛的距离，再加上两个眼睛，整个头部的宽度就是五个眼睛的距离。这只是人物正面情况，随着人物头部的运动，会有一些变化，并且这种观察方法只是一个近似值，不是绝对的。就算是写实类油画人物这种五官比例也会因人而异、有所出入，这种说法主要用于比较严谨的简笔画。以夸张见长的简笔画对这种比例要求并不是很高，很多简笔画人物就没画鼻子，懒羊羊的眼睛小得夸张，这些都是刻画人物性格的需要。

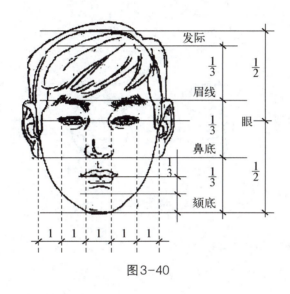

图3-40

5. 人物表情

人的表情传递着微妙的情感，或喜悦或怀疑都能从脸上流露出，其中眉毛、眼睛、嘴巴最能传递情感。民间流传着关于表情的顺口溜：画人笑眉开眼弯嘴角翘，画人哭眼垂眉掉嘴向下，画人怒咬牙瞪眼眉毛竖，画人愁垂眼紧口皱眉头（如图3-41）。

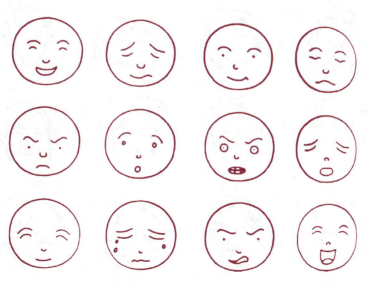

图3-41

6. 人物脸型及发型

中国人用汉字来归纳脸型,通常分为八种(如图3-42):(1)"田"字形脸型;(2)"国"字形脸型;(3)"由"字形脸型;(4)"用"字形脸型;(5)"目"字形脸型;(6)"甲"字形脸型;(7)"风"字形脸型;(8)"申"字形脸型。但在简笔画人物头型概括上可采用更为简单些的几何图像,如:正方形、长方形、三角形、梯形等。

男女老少的发型会有很大不同,这会对表现人物性格有影响。即使是同一张脸,配上不同发型,

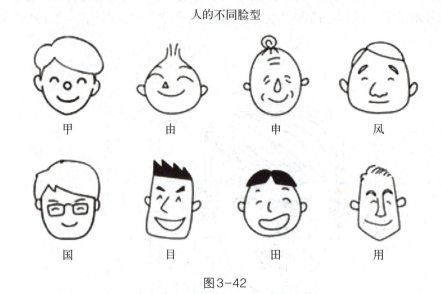

图3-42

人物表现出的气质也不一样(如图3-43)。

图3-43

二、人物简笔画的参考范例（如图3-44）

图3-44

三、生活中的人物转变为简笔画参考范例（如图3-45）

图3-45

第七节 简笔画连环画创编

儿童故事里的情节深深地吸引着孩子,如润物细无声般的细雨滋润着孩子的心灵,对孩子终身阅读能力的培养具有独特的价值。如果能够对幼儿喜欢的故事搭配简笔画,可使这些故事更具有形象性、艺术性和趣味性。能够实时实地地对故事进行简笔画连环画创编是幼教工作者不可忽略的重要内容。

一、简笔画连环画创编的绘画工具材料

简笔画连环画创编的工具很多,可以根据故事情节灵活选择,一般来说,最常用的主要有以下四种。

1. 铅笔、水性笔

铅笔价钱较低,画错之后容易修改;水性笔画出的线条颜色较重,运笔很流畅(如图3-46)。钢笔、毛笔当然也可以,但没有前两种笔常用、便捷。

图3-47

2. 彩色铅笔

彩铅也是简笔画常用工具之一,由于彩铅可以像铅笔一样把笔头削得很尖,所以可以刻画得很细腻,画写实类头像可以选择彩铅,彩铅能把细节刻画得很完整。彩铅在使用过程中,用力大小决定纸上颜色的深浅,平涂时容易涂均匀,渐变效果亦佳。两种或多种色彩重叠可以更加丰富地表现事物。如图3-47中的两幅画就是用彩铅画出的效果。

图3-47

3. 彩色水笔

相对于彩铅来说，彩色水笔颜色更鲜艳，纯度相对很高，可直接勾勒物体形状然后再填色。线条整齐、均匀地排列于区域之内，可给人一种强烈的秩序感（如图3-48）。但彩色水笔不适合色彩叠加，它的渐变效果可选择色彩排列的方式，如深红色、大红色、朱红色的渐变，橘黄色、中黄色、淡黄色、柠檬黄色的排列亦可出现渐变效果。

图3-48

4. 油画棒

油画棒也可以像彩色水笔那样勾勒物体形状或勾勒之后再填色，油画棒的色彩渐变、色彩叠加效果与彩铅类似，但颜色要比彩铅鲜艳（如图3-49）。同时油画棒也有自己独特的特性，笔触粗糙，适合大幅作业，也适合用刀刮出美丽的刮画效果。

简笔画连环画创编的画笔主要使用以上几种，需要强调的是：几种画笔可灵活选择，也可叠加使

图3-49

用。简笔画连环画的用纸没有严格规定，一般会考虑着色能力，选择有纹理的素描纸或水彩纸。而打印纸由于太过光滑、着色能力差，一般不作首选。

二、简笔画连环画创编步骤

简笔画连环画的创编首先要了解故事；其次是根据故事考虑需要用多少幅画去表现，并简单设计出角色的形象，考虑如何用最佳的角色形象表现出故事；然后在草稿的基础上，不断完善，做精细刻画。下面以《驴是怎么死的》故事为例详述。

第一步：了解故事

驴耕田回来，躺在栏里，疲惫不堪地喘着粗气，狗跑过来看它。"唉，老朋友，我实在太累了"，驴诉着苦，"明儿个我真想歇一天。"

狗告别后，在墙角遇到了猫。狗说："伙计，我刚才去看了驴，这位大哥实在太累了，它说它想歇一天。也难怪，主人给它的活儿太多太重了。"

猫转身对羊说："驴抱怨主人给它的活儿太多太重，它想歇一天，明天不干活儿了。"

羊对鸡说："驴不想给主人干活儿了，它抱怨它的活儿太多太重。唉，也不知道别的主人对他的驴是不是好一点儿？"

鸡对猪说："驴不准备给主人干活儿了，它想去别的主人家看看。也真是，主人对驴一点儿也不心疼，让它干那么多又重又脏的活儿，还用鞭子粗暴地抽打它。"

晚饭前，主妇给猪喂食，猪向前一步，说："主妇，我向你反映一件事。驴的思想最近很有问题，你得好好教育它。它不愿再给主人干活儿了，它嫌主人给它的活儿太重太多太脏太累了。它还说它要离开主人，到别的主人那里去。"

得到猪的报告，晚饭桌上，主妇对主人说："驴想背叛你，它想换一个主人。背叛是不可饶恕的，你准备怎么处置它？"

"对待背叛者，杀无赦！"主人咬牙切齿地说道。真可怜，一头勤劳而实在的驴，就这样被传言"杀"死了。

第二步：设计动物形象并画出草图（如图3-50）

图3-50

第三步：在草稿的基础上，画出正稿，可适当修改原图片（如图3-51）

图3-51

三、简笔画连环画创编参考范例

《小老鼠懂事了》

小老鼠最喜欢春日的暖阳,躺在摇篮里舒舒服服的。

夏日来临时,天气很热,小老鼠生气地跟太阳公公说:"太阳公公,你不要太热好吗？我只喜欢春天的温暖！""对不起啊孩子,我不能那样做,要是不热,庄稼就没法生长了。"

冬天来临时,天气太冷,冻得小老鼠瑟瑟发抖,"太阳公公,太冷了,您多发点热吧！""对不起啊孩子,我不能那样做,只有冻死了害虫,来年庄稼才能有个好收成。"

晚上,小老鼠回到家给妈妈诉说了自己的"委屈",妈妈语重心长地说:"太阳公公是为多数人的利益在工作,要是庄稼长不好,大家的日子都不好过,你我都得挨饿。"

小老鼠躺在床上认真想了想妈妈的话,觉得妈妈的话还是很有道理的。

第二天,小老鼠见到太阳公公,诚恳地说:"太阳公公,您是在为大家工作,以后我不打扰您了。"太阳公公笑着说:"小老鼠,你懂事了。"

根据故事,可创编出不同类型的绘本：
- 绘本一（如图3-52）

• 绘本二(如图3-53)

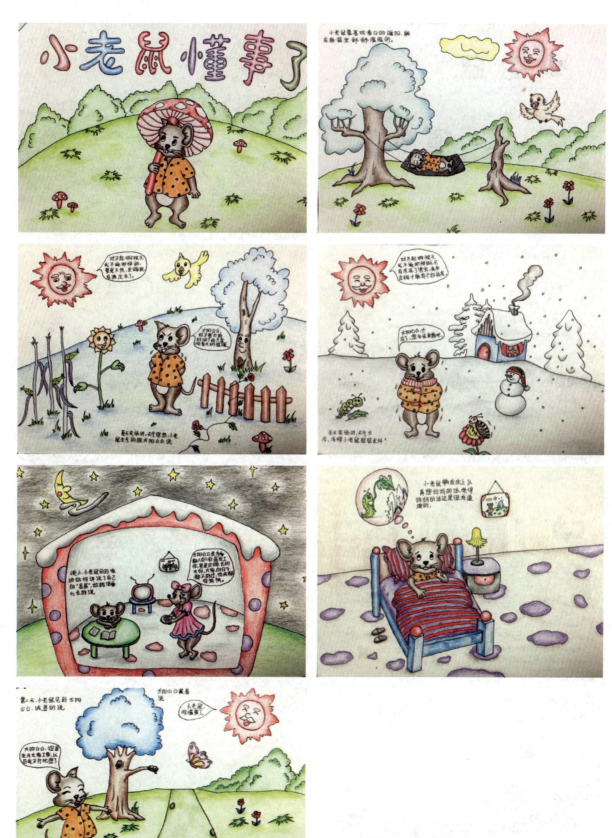

图3-52

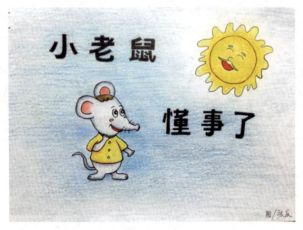
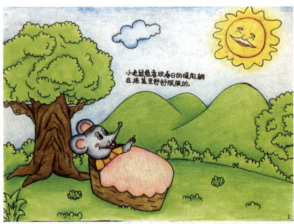
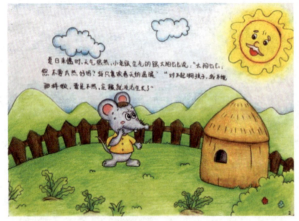
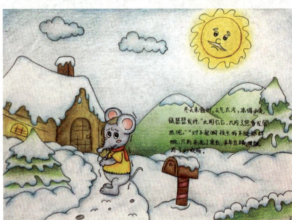
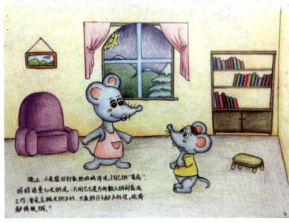
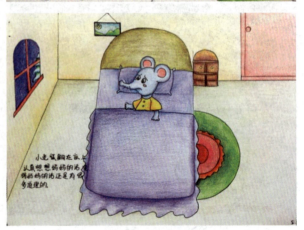
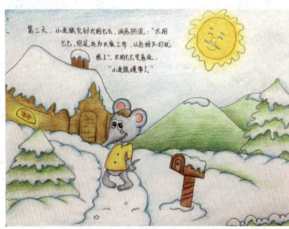

图3-53

第四章 手工基础

　　手工基础是美术基础里面的一个重要组成部分。做手工一方面可以促进幼儿手、眼、脑和身体等各方面的协调能力；另一方面，通过劳动实践，对生活中废旧物的改造与再利用，可以来装饰我们的生活，陶冶我们的情感（如图4-1）。

图4-1

　　本章从幼儿生活的角度，以中华民族的传统节日为主线，阐述手工基础，尝试建构兼具实用性、创新性、启发性、科学性与拓展性为一体的课程体系。

第一节　认识手工

　　什么是手工？手工是视觉艺术的一种，它是运用一定的物质材料（如纸、瓶盖、布、落叶、石头、纽扣等），通过手的技能或操作等造型活动，创造出具有实用性或观赏性的视觉形象的艺术。

按照使用工具和材料的不同,手工可以分为纸造型(如图4-2)、绳造型(如图4-3)、布造型(如图4-4)、泥造型(如图4-5)、综合材料造型(如图4-6)等;按照使用材料的相对大小与形状的不同,可以分为点状材料(如纽扣、果核、小珠子等)、线状材料(如毛线、麦秸、狗尾巴草、绳子等)、面状材料(如布、纸、羽毛、落叶等)、块状材料(纸盒子、泥巴、超轻黏土等)。

图4-2

图4-3

图4-4

图4-5

图4-6

第二节　学前儿童手工的特点

幼儿手工活动是学前美术教育的重要组成部分。它对于幼儿发展手、眼、脑的协调性、灵活性以及形象思维能力、创新能力、空间知觉性等方面都有很好的促进作用。通过手工活动，可以培养幼儿对美的形式语言的进一步认识。幼儿在做做、玩玩中培养了自身的兴趣，养成了耐心、细致、专注等良好习惯，对促进幼儿学习品质的发展起着较大的作用。幼儿的手工活动呈现出以下几个方面的特点。

一、物质性

手工活动必须依赖物质材料，通过对材料的重新加工、合理利用，才能制作出理想的作品。受到物质材料、造型手段等因素的影响，会造成手工艺品所占有空间的不同、形态的不同以及作品作用于人时的视觉感受不同（如图4-7）。学前儿童对手工工具和材料的尝试与操作是他们最初的探索活动。在幼儿看来，他们并不清楚这些物质材料可以用来做手工，他们以为，橡皮泥、瓶盖子等和玩具一样，没有本质的不同。

图4-7

二、多样性

手工活动的多样性一方面指的是物质材料的多样性。比如说，小兔子可以用石头画出来，也可以用卡纸折叠出来，还可以用布缝出来等。另一方面指的是创意、想法的多样性。比如说，以夏季为主题的手工，我们可以选择用凉拖鞋来表现，还可以选择扇子、荷叶、西瓜等与此相关的主题来表现（如图4-8）。

图4-8

三、稚拙性

手工受小肌肉群的发育和手眼脑协调能力的制约，因此幼儿的手工活动要经历一个从没有表现意图、把手工材料当成玩具的起始阶段到创作欲望比较强烈、能够用手工来表达自己的意愿，中间要经历一个相当长的时期。在这个相当长的时期里，幼儿的手工是粗糙的、稚嫩的，也是不准确的（如图4-9）。作为幼儿教师要准备好接受、包容幼儿最稚拙的表达。

图4-9

第三节　学前手工选取材料的原则

学前手工因为使用对象的特殊性，要求在选取材料的时候必须遵循以下原则。

一、安全性原则

安全性原则是我们给幼儿选择材料时要考虑的首要原则。比如说剪刀，我们尽量为幼儿选择幼儿专用剪刀。幼儿使用的所有工具和材料应该是安全、无毒的，保证颜料等不能让幼儿误食，锋利工具使用后要及时收藏起来。如若不慎伤到孩子的手，孩子可能一天或更长时间在玩耍时没有兴致，从而失去了手工活动的真正意义。

二、环保经济性原则

环保经济性原则是指我们在选择手工材料时，选择价格低廉的物品，让生活中的废旧物品比如干树枝、瓶盖子、一次性纸杯、吸管、饮料瓶等得到再次利用（如图4-10）。

图4-10

三、经久耐用性原则

经久耐用性原则也即实用性原则。实用性原则是指我们在选择手工材料时，尽量选择结实、耐用的材料。比如做一辆车，用橡皮泥去做，很快就被破坏了，但若是用旺仔牛奶瓶子做的话，就可以长久保存（如图4-11）。所以，做手工时，尽可能挑选石头、易拉罐、纽扣、不织布等经久耐用的材料来做（如图4-12）。若是一些花卉类等的手工作品，为了达到逼真效果，用硬质材料则不合适，可以灵活选择其他材料。

图4-11

图4-12

第四节 春 季 篇

　　春日阳光明媚,柳条儿舒展着身子,小草给大地添上绿衣裳,梨花、桃花、苹果花、海棠花都像赶集似的聚拢来,蝴蝶、蜜蜂也来凑热闹,在花间美丽地舞动着,农民伯伯们在田地里撒下希望的种子……一派生机勃勃的景象。如何用手工表现生机盎然的春天呢?

一、春游动物园

　　春天,带幼儿走进大自然是最直接、最有效的教育方法了。在大自然中,让宝宝充分动用他们的五官感受自然形态中各种美的景象,那潺潺的流水,盛开的鲜花,婉转的鸟鸣,茂密的树林,这些都将给宝宝带来美的乐趣和遐想,激励着他们对美的追求。动物园也是一个很不错的选择,有可爱的小兔子、游动的小金鱼、凶猛的老虎、漂亮的孔雀、活泼的猴子……在手工课上,以动物为主题的题材创作也是非常常见的,如图4-13中的动物形象,真是各有不同,丰富极了。

第四章　手工基础

图 4-13

二、风筝节

风筝起源于中国,最早的风筝是由古代哲学家墨翟制造的。据《韩非子·外储说》载:墨翟居鲁山(今山东青州一带)"斫木为鹞,三年而成,飞一日而败"。是说墨子研究了三年,终于用木头制成了一只木鸟,但只飞了一天就坏了。墨子制造的这只"木鹞"就是中国最早的风筝。中国风筝问世后,很快被用于测量、传递信息、飞跃险阻等军事需要。唐宋时期,由于造纸业的出现,风筝改由纸糊,很快传入民间,成为人们娱乐的玩具,民间传说放风筝不仅是娱乐,还有放晦气、祛病根的作用。

自唐以来,一年一度的风筝节是小朋友们的最爱。可以做一些风车或风筝来表达对节日的祝福。

1. 风车制作具体步骤如下(如图4-14)

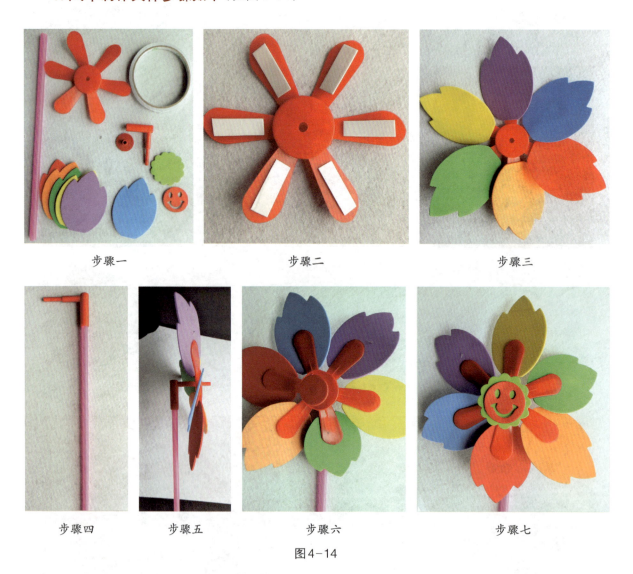

步骤一　　步骤二　　步骤三

步骤四　　步骤五　　步骤六　　步骤七

图4-14

以上材料用的是购买来的材料包,如果因为条件限制,无法实现,也可以选择其他的材料代替,比如说卡纸(如图4-15)、红纸都可以的。

步骤一　　　　　　　　　　步骤二

图 4-15

2. 风筝制作步骤（如图 4-16）

步骤一　　　　　　　　　　步骤二

 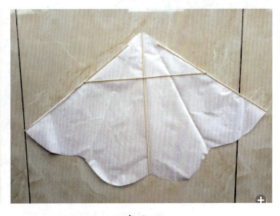

步骤三　　　　　步骤四　　　　　步骤五

步骤六　　　　　　步骤七　　　　　步骤八

图 4-16

以上蝴蝶形状的制作方法,也可以自由发挥,制作成三角形的、蝴蝶形的、鱼形的、燕子形的,可以用纸做也可以用无纺布。风筝要能飞起来,需要满足以下三个条件:

(1)风筝左右尽可能对称,偏差越小越好;

(2)设计要求体现上短下长;

(3)两边的杆子不能穿到头,风大要加重尾巴。

三、植树节

3月12日是我国的植树节,同时这一天也是孙中山逝世纪念日。孙中山先生生前十分重视林业建设,在他任中华民国临时大总统时,就设立了农林部,下设山林司,主管全国林业行政事务。为了缅怀孙中山先生的丰功伟绩,1979年2月,通过了将3月12日定为我国植树节的决议,目的在于绿化和美化家园,保护林业资源,美化环境,保持生态平衡,同时还可以起到扩大山林资源、防止水土流失、保护农田、调节气候、促进经济发展等作用。

在3月12日这一天,可以围绕植树节的主题展开手工活动,培养幼儿从小爱护花木、爱护环境,树立"保护环境,人人有责"的意识,在过程中,体会动手的快乐。教师可带幼儿一起做棵树,可以用不织布(如图4-17)、卡纸,(如图4-18)来做,当然也可以用超轻黏土(如图4-19)。

图4-17　　　　　　　　　图4-18　　　　　　　　　图4-19

除了以上这些常见的手工作品外,也可做些其他类型的,比如小盆栽(如图4-20)、风铃(如图4-21)、迎春花、桃花、蝴蝶、柳条等来表现多姿的春天。

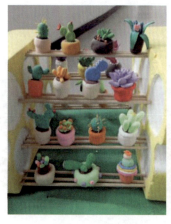

图4-20　　　　　　　　　图4-21

第五节 夏季篇

炎热的夏天到了,太阳像一个刚烤熟的地瓜,把大地烫得红彤彤的。人们个个汗如雨下,手上拿着扇子不停地摇啊摇,人们都穿着短袖、短裤、凉鞋,小狗一天到晚不停地吐着舌头,树上的蝉儿也忙着一展歌喉……

夏季经常用到的物品就是扇子了。中国传统扇有着深厚的文化底蕴,是中华民族文化的组成部分,它与竹文化、佛教文化有着密切的关系。中国自古就有"制扇王国"之称,诸葛亮手摇羽扇的形象给人留下了深刻的印象。扇子的种类名目繁多,千姿百态,有鹅毛扇(如图4-22)、竹扇(如图4-23)、木雕扇(如图4-24)、绢扇(如图4-25)、檀香木扇(如图4-26)等。

图4-22

图4-23

图4-24

图4-25

图4-26

一、扇子的制作步骤（如图4-27）

步骤一　　　　　步骤二　　　　　步骤三

步骤四　　　　　步骤五

图4-27

除了以上这种折纸扇子之外，还可以在买来的空白扇面上直接涂绘（如图4-28）。

图4-28

二、端午节

端午节为每年农历五月初五，又称端阳节、午日节、五月节等，其主要庆祝活动有：女儿回娘家，挂钟馗像，迎鬼船、躲午，贴午叶符，悬挂菖蒲、艾草，游百病，佩香囊，备牲醴，赛龙舟，饮用雄黄酒，吃五毒饼、咸蛋、粽子等习俗。端午最初是中国人民祛病防疫的节日，吴越之地春秋之前就有龙舟竞渡的庆祝形式。时至今日，端午仍是一个十分盛行的隆重节日。2006年5月20日，该民俗经国务院批准列入第一批国家级非物质文化遗产名录。2009年9月30日在阿联酋首都阿布扎比召开的联合国教科文组织保护非物质文化遗产政府间委员会会议决定：中国端午节成功入选《世界人类非物质文化遗产代表作名录》。

关于端午节起源的说法众多，有纪念屈原说、纪念伍子胥说、纪念孝女曹娥说、古越民族图腾祭说

等,其中以纪念屈原说①影响最为广泛。包粽子是最常见的纪念形式。

粽子的制作步骤如图4-29。

步骤一

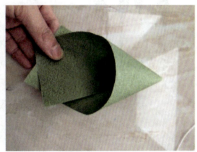
步骤二

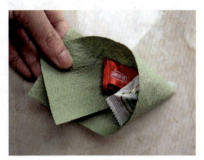
步骤三

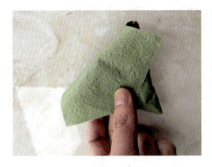
步骤四　　　　　　步骤五

图4-29

三、中国母亲节

母亲节是感谢母亲的节日。在中国相当长一段时间内,并没有固定的节日来庆祝,直到2006年12月,中华母亲节促进会提出,将农历的四月初二,也就是孟母生下孟子这一天定为中华母亲节②,目的是为了教育年轻一代感念母爱,同时让母亲学习、感悟贤母品质,更好地培养下一代。在这一天,许多家庭都由丈夫和孩子们把全部家务活包下来,母亲不必做饭,不必洗碗,也不必扫地,把她们从日常的劳务中解放出来,轻松地休息一整天。

"母亲节"当天,人们都要开展各种敬母、爱母活动,想方设法使母亲愉快地度过节日,感谢她们一年对家庭的付出。康乃馨被默认为送母亲的花。康乃馨的制作方法如图4-30。

① 据《史记·屈原贾生列传》记载,屈原,是春秋时期楚怀王的大臣。他倡导举贤授能,富国强兵,力主联齐抗秦,遭到贵族子兰等人的强烈反对,屈原遭谗去职,被赶出都城,流放到沅、湘流域。他在流放中,写下了忧国忧民的《离骚》《天问》《九歌》等不朽诗篇,独具风貌,影响深远(因而,端午节也称诗人节)。公元前278年,秦军攻破楚国京都。屈原眼看自己的祖国被侵略,心如刀割,但是始终不忍舍弃自己的祖国,于五月五日,在写下了绝笔作《怀沙》之后,抱石投汨罗江身死,以自己的生命谱写了一曲壮丽的爱国主义乐章。传说屈原死后,楚国百姓哀痛异常,纷纷涌到汨罗江边去凭吊屈原。渔夫们划起船只,在江上来回打捞他的真身。有位渔夫拿出为屈原准备的饭团、鸡蛋等食物,"扑通、扑通"地丢进江里,说是让鱼龙虾蟹吃饱了,就不会去咬屈大夫的身体了。人们见后纷纷仿效。一位老医师则拿来一坛雄黄酒倒进江里,说是要药晕蛟龙水兽,以免伤害屈大夫。后来为怕饭团为蛟龙所食,人们想出用楝树叶包饭,外缠彩丝,发展成粽子。以后,在每年的五月初五,就有了龙舟竞渡、吃粽子、喝雄黄酒的风俗,以此来纪念爱国诗人屈原。

② 现在世界流行的母亲节是5月的第二个星期日,很多人也过这个节日。

074 美术基础

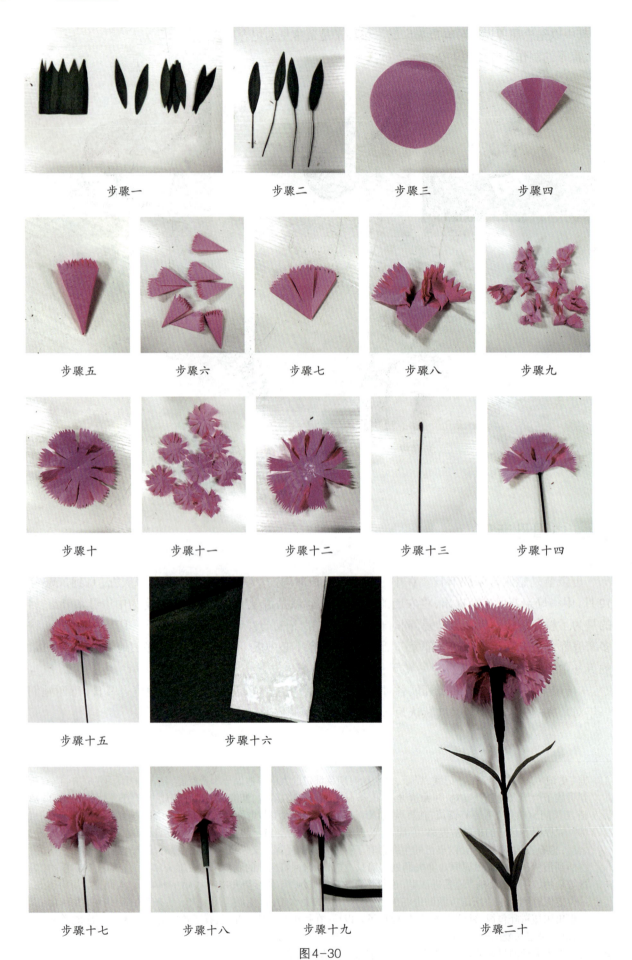

步骤一　　步骤二　　步骤三　　步骤四
步骤五　　步骤六　　步骤七　　步骤八　　步骤九
步骤十　　步骤十一　　步骤十二　　步骤十三　　步骤十四
步骤十五　　步骤十六
步骤十七　　步骤十八　　步骤十九　　步骤二十

图 4-30

除此之外,为了表达对母亲的感恩,还可以做背包、钱包、花卉、爱心等送给妈妈(如图4-31)。

图4-31

四、儿童节

儿童节是为了保障儿童权利、反对虐待或毒害儿童所建立的节日。1931年,我国儿童节成立,为每年的4月4日。1949年12月,为了与国际儿童节统一起来,废除旧的儿童节,将6月1日作为我国的儿童节,所以六一儿童节,也叫"六一国际儿童节"。其庆祝的方式主要有送玩具礼物给小朋友,或参加亲子游戏陪孩子度过快乐的一天等形式。

在所有的节日中,孩子最喜欢的节日便是六一儿童节。在这一天,很多孩子在舞台上展示自我,幼教工作者也会帮助孩子们制作各种各样的舞台服饰,如头饰、面具、服装、头花(如图4-32)等来庆祝节日。

图4-32

在夏季,除了以上手工之外,还可以做太阳(如图4-33)、凉拖(如图4-34)、向日葵(如图4-35)、西瓜(如图4-36)等与夏季有关的手工作品。

图4-33　　　　　　　　　图4-34

图4-35　　　图4-36

第六节　秋季篇

秋天是一个美丽的季节。走到田间地头，玉米、高粱等谷物在阳光下摇曳，犹如金色的海洋上泛起的微波，红彤彤的苹果、黄澄澄的梨子挂满枝头，正在和秋天合影留念，记录这美好时光。同时，秋天也是一个收获的季节，那或红色、或绿色、或黄色的田间就是对耕耘者最好的回报。

在秋季适合做什么样的手工呢？

一、绣名字

幼儿开学正值秋季，幼儿教师面临迎接新生、熟悉幼儿、与家长沟通、环境创设等一系列的事情，手忙脚乱，若是能够利用手工来给工作带来方便，那是一件再好不过的事情了。

幼儿园倡导"爱与尊重""爱与包容"的理念，幼儿园教师对孩子们的关爱与尊重体现在每个细节中。在幼儿报名的时候，我们可以通过在幼儿的体检表上记录下幼儿的身高、体重，或者亲自测量一下孩子的发育指标，一方面可以增进与幼儿之间的情感，还可以为工作提供便利。然后就可以着手开始为幼儿选择一件或两件漂亮的园服了，等孩子们正式开学的时候，穿上老师们选购的漂亮服装，整整齐齐，颇显风采。

幼儿进入幼儿园后遇到的第一个问题就是一模一样的校服怎么区分呢？简单的方法是往衣服上写幼儿的名字，但有弊端，比如，洗衣服时可能字的颜色会褪色，甚至会玷污洗衣机里别的衣服，绣名字可以一劳永逸（如图4-37）。

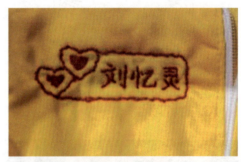

绣名字具体步骤如下：

1. 准备好绣名字用的针线和幼儿的服装。先考虑名字绣在衣服的什么位置合适，选择什么颜色的线和衣服搭配比较清晰漂亮；

2. 用铅笔画出名字的位置，可适当增加趣味性的轮廓图案。如：可以是心形的，也可以用幼儿喜欢的动物进行设计，只要有创意，可以探索出很多不同的种类。基本轮廓设计好之后，考虑一下名字的大小与衣服是否看起来协调、大方、美观，直到设计得自己满意为止；

3. 先从里面的名字开始，针脚距离要适中，不可太大，然后再把名字外的轮廓和图案绣出来；

4. 把露出的少量铅笔痕迹擦去或洗去即可完成。

图4-37

二、秋天落叶的玩法

秋天是一个收获的季节，树叶变黄了，像蝴蝶一样在天空中飞舞，有红色的枫叶、黄色的银杏叶、黄绿的杨柳叶儿……有的像眉毛，有的像扇子，有的像桃心，还有的像鱼尾……美丽极了。与孩子一起去郊游的同时，捡够了落叶，就可以和孩子们一起玩落叶了。

落叶有六种主要的玩法，一是树叶粘贴画（如图4-38），二是将树叶制作成标本（如图4-39），三是树叶喷绘（如图4-40），四是"人造"树叶（如图4-41）。

1. 树叶粘贴画

图4-38

2. 将树叶制作成标本

图4-39

3. 树叶喷绘

图4-40

4. "人造"树叶

图 4-40

三、中秋节

中秋节[1]，又称八月节或团圆节，是中国的传统文化节日之一，时在农历八月十五，恰处于三秋之半，故名中秋节。但也有少数地方将中秋节定在八月十六。中秋节始于唐朝初年而盛行于宋朝，至明清时，已成为中国最重要的节日之一。2006 年 5 月 20 日，国务院将中秋节列入首批国家级非物质文化遗产名录，2008 年中秋节被列为国家法定节假日，与清明节、端午节、春节并称为中国四大传统节日。中秋节自古便有赏月、赏桂花、吃月饼、饮桂花酒等习俗，以月之圆寓意人之团圆。

我们可以制作月饼、水果、月亮等不同种类的手工作品来表达对中秋节的祝愿。下面以制作夹心月饼（如图 4-42）、苹果（如图 4-43）为例呈现制作方法。

1. 夹心月饼制作步骤

第一步：用棕褐色的超轻黏土揉成一个小圆球，制作月饼的馅儿

第二步：将浅红色的超轻黏土压成圆饼状，用来包裹月饼馅儿

第三步：月饼皮包裹月饼馅儿之后，将其团成一个圆，然后压成饼状。注意：尽可能将馅儿团在月饼中间的位置

[1] 远古的时候，天上曾有十个太阳，晒得大地冒烟，海水干枯，老百姓苦得活不下去。有个叫羿的英雄力大无比，他用宝弓神箭，一口气射下九个太阳。最后那个太阳一看大事不妙，连忙认罪求饶，羿才息怒收弓，命令这个太阳今后按时起落，好好儿为老百姓造福。

羿的妻子名叫嫦娥，美丽贤惠，心地善良，大家都非常喜欢她。一个老道人十分钦佩羿的神力和为人，赠他一包长生不老药，吃了可以升天，长生不老。羿舍不得心爱的妻子和乡亲，不愿自己一人升天，就把长生不老药交给嫦娥收藏起来。羿有个徒弟叫蓬蒙，是个奸诈小人，一心想偷吃羿的长生不老药，好自己升天成仙。这一年的八月十五，羿带着徒弟们出门打猎去了。天近傍晚，找借口未去打猎的蓬蒙闯进嫦娥的住所，威逼嫦娥交出可以升天的长生不老药。嫦娥迫不得已，仓促间把药全部吞进肚里。马上，她便身轻如燕，飘出窗口，直上云霄。由于嫦娥深爱自己的丈夫，最后她就在离地球最近的月亮上停了下来。听到消息，羿心如刀绞，拼命朝月亮追去。可是，他进月亮也进，他退月亮也退，永远也追不上。羿思念嫦娥，只能望着月亮出神。此时月亮也格外圆、格外亮，就像心爱的妻子在望着自己。第二年八月十五晚上，嫦娥走出月宫，默默地遥望下界，思念丈夫和乡亲们。她那美丽的面孔，使得月亮也变得格外圆、格外亮。羿和乡亲们都在月光下祭月，寄托对嫦娥的思念。从此年年如此，代代相传。由于八月十五正值中秋，就定为中秋节。

第四步：沿着月饼的边缘用牙签压出花纹　　第五步：用白色超轻黏土做成花状或瓜子形状，点缀在上面，月饼就做好了　　第六步：切出一块，可以展现出内部的馅儿

图 4-42

2. 水果制作步骤——以苹果为例（如图 4-43）

为了渲染浓郁的节日气氛，中秋食物中除了月饼、桂花酒、芋头之外，最少不了的就是水果了。时令的水果固不可少，像柚子、哈密瓜、猕猴桃等，种类特别丰富，最常见的要数苹果了，苹果的制作材料可以说是五花八门，下以卡纸制作苹果为例展示制作步骤。

 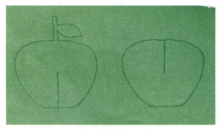

步骤一　　步骤二

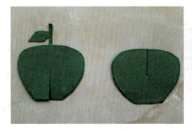

步骤三　　步骤四

图 4-43

还可以用同样的方法制作出不同种类的水果。此外，中秋节还可以做麻花（如图 4-44）、糖果（如图 4-45）、草莓（如图 4-46）、苹果（如图 4-47）等手工作品。

图 4-44　　图 4-45　　图 4-46　　图 4-47

四、中国教师节

尊师重教是中国的优良传统,早在西周时,就已提出"弟子事师,敬同于父"。1985年1月21日,第六届全国人大常委会第九次会议作出决议,将每年的9月10日定为我国的教师节。其实这个日期是几经修改才定下来的。1951年,中华人民共和国教育部和中华全国总工会共同商定,把5月1日国际劳动节作为中国教师节。1957年以后,教师不受重视,教师节名存实亡。1982年,教育部党组和全国教育工会分党组联合共同签发的"关于恢复'教师节'的请示报告"送中央书记处,报告中并建议以马克思的诞辰日5月5日为教师节。1985年9月10日在北京师范大学操场庆祝首个教师节,之所以将教师节定为9月10日是考虑到全国大、中、小学新学年刚开始,新学期、新气象,为入学的新生创造良好尊师重教的氛围。

香港以孔子诞辰9月28日为教师节,1997年回归后跟随中国内地规定,改为每年的9月10日。台湾地区是以孔子诞辰为教师节日期。

在教师节来临之际,常常用卡纸制作爱心来表达对老师的感恩、祝福。爱心的制作步骤如图4-48所示。

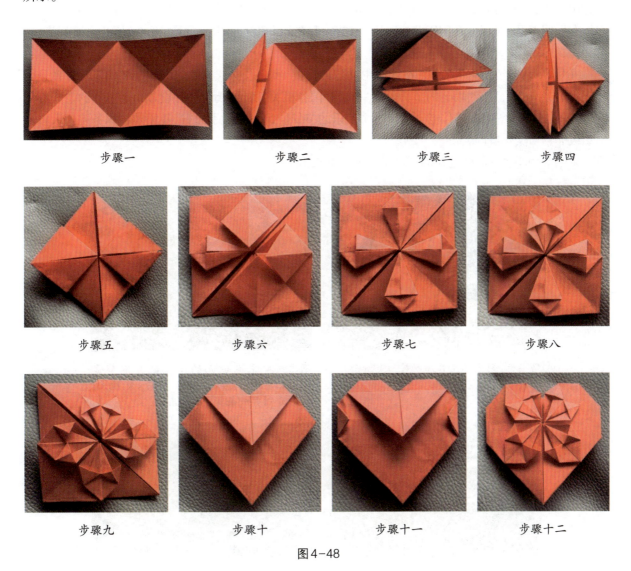

图4-48

与教师节有关的手工还有台灯(如图4-49)、花束(如图4-50)、心形门帘(如图4-51)等。幼教工作者在实际工作中可灵活运用。

图4-49

图4-50

图4-51

五、重阳节

重阳节为每年的农历九月初九日。《易经》中把"六"定为阴数,把"九"定为阳数,九月九日,日月并阳,两九相重,故曰重阳,也叫重九。重阳节起源于战国时期,但当时只限于在帝宫中进行,至唐代始在民间普及。此后,在重阳节这一天,家族一起登高"避灾"、出游赏秋、登高望远、遍插茱萸、观赏菊花、饮菊花酒、吃重阳糕等民俗活动一直沿袭至今。

九月九日与"久久"同音,九在数字中又是最大数,寓有长久长寿之意。自1989年以来,九月九日成为尊老、敬老、爱老、助老的节日。这一天,全国各机关、团体、街道往往会以组织退休的老人们秋游赏景、游山玩水等方式陪伴老人度过一个快乐的节日。2006年5月20日,重阳节被国务院列入首批国家级非物质文化遗产名录。

重阳节用手揉纸制作菊花的详细步骤如图4-52所示。

第一步:所需的工具和材料如上所示

第二步:先把黄色的手揉纸分别剪成20×80厘米、17.5×80厘米、12.5×80厘米,然后分别剪成条状,上端留3厘米

第三步:将剪好的手揉纸顶端贴上双面胶

第四步:将粘有双面胶的那部分按照12.5×80厘米、17.5×80厘米、20×80厘米的顺序依次缠在2号绿铁丝上面

第五步：缠好后，然后用细线固定花头

第六步：把每条带状花丝用2号铁丝或笔芯卷成菊花的花瓣状。注意：要从花心处卷起，越往外卷花丝越长

第七步：全部卷完后，用绿色胶带从花头底部缠起，并加上4片或6片叶子

第八步：调整叶子的形状，完成作品

图4-52

菊花的种类很多，除了用手揉纸做之外还可以用一次性纸杯（如图4-53），当然也可以用手揉纸做成其他的造型（如图4-54）。

图4-53　　　　　　　　　　图4-54

六、中国国庆节

古代常把皇帝即位、诞辰称为"国庆"。如今，国庆节特指中华人民共和国正式成立的纪念日。1949年10月1日中华人民共和国成立后，国庆的庆祝形式曾几经变化，主要以盛大集会、群众游行、阅兵等形式来显示国家力量、增强国民信心，体现凝聚力，发挥号召力。

在国庆节到来前，可以制作中国地图、国旗、生日蛋糕祝愿祖国母亲繁荣昌盛、前程似锦。国旗的制作步骤如图4-55所示。

步骤一　　　　　　　　步骤二　　　　　　　　步骤三

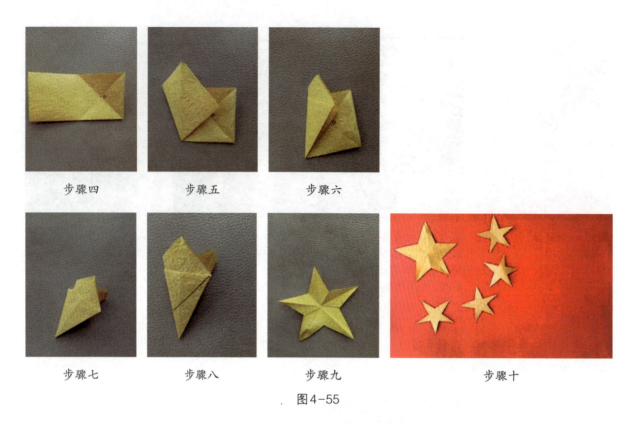

步骤四　　　　　步骤五　　　　　步骤六

步骤七　　　步骤八　　　步骤九　　　　步骤十

图 4-55

　　以上是秋季常见的手工作品，除此之外，以幼儿生活为素材来源，还可以用不织布做成玉米（如图 4-56）、用狗尾巴草做成动物造型（如图 4-57）等与秋季相关的手工作品。

图 4-56　　　　　　　图 4-57

第七节　冬　季　篇

　　冬天来了，漫天飞舞的雪花给大地披上了一层银毯，树上白了，房子上白了，街道上也白了。四季常青的松柏树上挂满了沉甸甸的雪片，一阵风吹来，树枝摇晃起来，美丽的雪花懒散地从树上滑落，在阳光的照射下像柔软的鹅毛。放学的铃声响后，一群活泼的孩子冲出校门，脚底下发出欢快的"咯吱"声。在外面又可以堆雪人、打雪仗了，那在温暖的室内，我们做什么有趣的手工才能留住美丽的冬天呢？

第四章 手工基础

一、雪花剪纸

雪花剪纸是小朋友们非常喜爱的活动,各种各样的雪花剪纸给小朋友们不一样的感觉,伴我们度过浪漫的新年。一种简单易学的雪花剪纸步骤如图4-58所示。

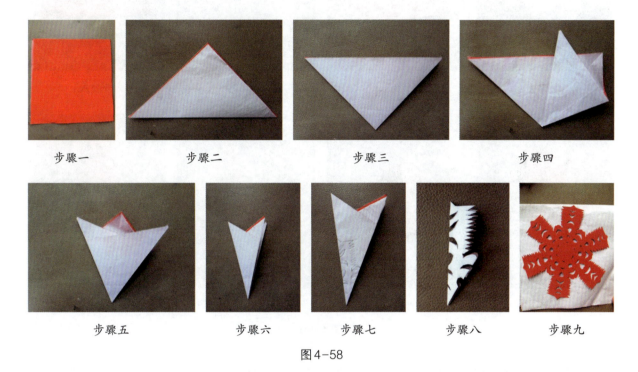

图4-58

用这种折叠、绘画、剪裁的剪纸方法除了能做出这种雪花,还能做出不同种类的雪花、窗花等。

二、雪人制作

在大雪飘扬的冬季,地面上积了一层厚厚的雪,堆雪人、打雪仗固不可少,但终究是要融化的,那就自己动手做个雪人玩吧!手工雪人的制作步骤如图4-59。

步骤一

步骤二

步骤三

步骤四

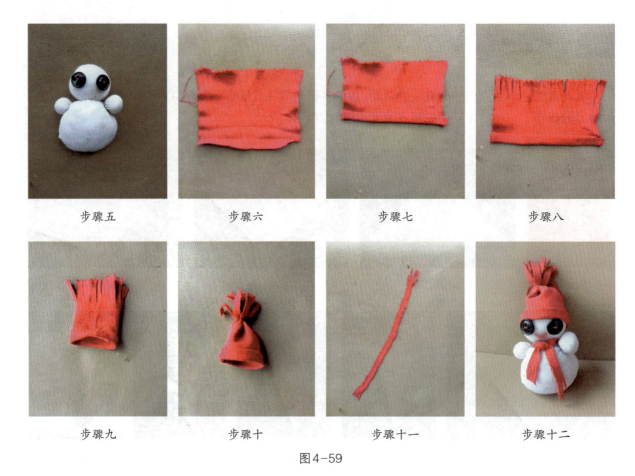

图 4-59

当然也可以用别的材料制作雪人(如图 4-60),如纸浆、超轻黏土、废旧瓶子、泡沫等,只要表现合理,在制作中感到快乐,都是可以的。

图 4-60

三、冬至

冬至是中国农历中重要的节气之一,俗称"数九""冬节""长至节"等。在每年公历的 12 月 21 日至 23 日之间,冬至日是一年中白天时间最短的一天。"冬至到,吃水饺",在中国很多地方有冬至吃饺

子的风俗，一种说法是为了纪念"医圣"张仲景冬至舍药，而在民间说是为了防止冻掉耳朵，因为饺子的形状像人的耳朵。当然也有些地方有喝羊肉汤的习俗，寓意驱寒取暖之意。

现在饺子的样式和颜色是多种多样的，在幼儿园，孩子们做饺子时可以用橡皮泥、超轻黏土等材料来代替面粉（如图4-61）。

步骤一　　　　　　　　步骤二　　　　　　　　步骤三　　　　　　　　步骤四

图4-61

四、春节

春节俗称"年节"，也称为新年、大年、新岁、过年[①]。人们将春节定于每年的农历正月初一，其实春节活动并不止于正月初一这一天。从腊月二十三小年节起，人们便扫房屋、洗头沐浴、准备年节器具等准备过年。春节庆祝活动从正月初一至少要延续到正月十五才算结束。耍狮子、舞龙灯、扭秧歌、踩高跷、杂耍诸戏等各种庆祝活动均以祭祀祖神、祭奠祖先、除旧布新、迎禧接福、祈求丰年为主要内容。

春节是中华民族最隆重的传统佳节，也是个团圆的日子，人们在春节这一天都尽可能地回到家里和亲人团聚，用剪窗花、贴对联、贴门神、放鞭炮、蒸发糕等民俗形式表达对未来一年的热切期盼和对新一年生活的美好祝福。

西周初年，已经出现了一年一度的庆祝丰收活动，继而演变为祭天祈福，而且在春节期间，诸如灶神、门神、财神、井神等诸路神明都倍享人间香火。人们借此酬谢诸神过去的关照，并祈求在新的一年中能得到更多的福佑。而时至今日，这些祀神祭祖等活动有所淡化，但拜年、要压岁钱、走亲访友等春节习俗得以继承与发展。集祈福、庆贺、娱乐为一体的盛典春节就成了中华民族最隆重的佳节。

[①] 相传，中国古时候有一种叫"年"的怪兽，头长触角，凶猛异常。"年"长年深居海底，每到除夕才爬上岸，吞食牲畜、伤害人命。因此，每到除夕这天，村村寨寨的人们扶老携幼逃往深山，以躲避"年"兽的伤害。这年除夕，桃花村的人们正扶老携幼上山避难，从村外来了个乞讨的老人，只见他手拄拐杖，臂搭袋囊，银须飘逸，目若朗星。乡亲们有的封窗锁门，有的收拾行装，有的牵牛赶羊，到处人喊马嘶，一片匆忙恐慌景象。这时，谁还有心关照这位乞讨的老人？只有村东头一位老婆婆给了老人些食物，并劝他快上山躲避"年"兽，那老人捋髯笑道：婆婆若让我在家待一夜，我一定把"年"兽撵走。老婆婆惊目细看，见他鹤发童颜、精神矍铄、气宇不凡。可她仍然继续劝说，乞讨老人笑而不语。婆婆无奈，只好撇下家，上山避难去了。半夜时分，"年"兽闯进村。它发现村里气氛与往年不同：村东头老婆婆家，门贴大红纸，屋内灯火通明。"年"兽浑身一抖，怪叫了一声。"年"朝婆婆家怒视片刻，随即狂叫着扑过去。将近门口时，院内突然传来"砰砰啪啪"的炸响声，"年"浑身战栗，再不敢往前凑了。原来，"年"最怕红色、火光和炸响。这时，婆婆的家门大开，只见院内一位身披红袍的老人在哈哈大笑。"年"大惊失色，狼狈逃窜了。第二天是正月初一，避难回来的人们见村里安然无恙十分惊奇。这时，老婆婆才恍然大悟，赶忙向乡亲们述说了乞讨老人的许诺。乡亲们一起拥向老婆婆家，只见老婆婆家门上贴着红纸，院里一堆未燃尽的竹子仍在"啪啪"炸响，屋内几根红蜡烛还发着余光……欣喜若狂的乡亲们为庆贺吉祥的来临，纷纷换新衣戴新帽，到亲友家道喜问好。这件事很快在周围村里传开了，人们都知道了驱赶"年"兽的办法。从此每年除夕，家家贴红对联、燃放爆竹；户户烛火通明、守更待岁。初一一大早，还要走亲串友道喜问好。这风俗越传越广，成了中国民间最隆重的传统节日。

瓶盖灯笼的制作

收集到足够的矿泉水瓶盖子，我们就可以来制作灯笼了，瓶盖制作灯笼的步骤如图4-62。

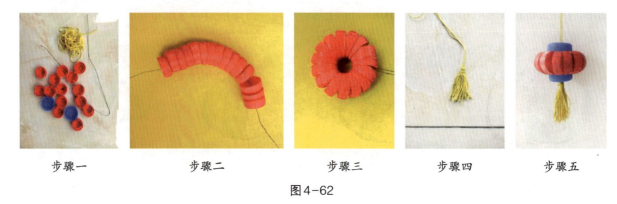

| 步骤一 | 步骤二 | 步骤三 | 步骤四 | 步骤五 |

图4-62

卡纸灯笼的制作

瓶盖子做的灯笼，体积较小，便于幼儿拿在手上玩。若是想做得大一些，装饰过道或教师使用的话，就要考虑用卡纸制作了。卡纸灯笼的制作步骤如图4-63。

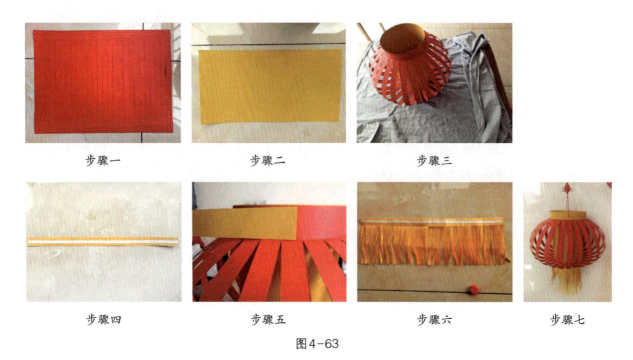

图4-63

当然还有很多种手工灯笼，如红包灯笼、灯光灯笼等。也可以做些跟春节有关的物品，如鞭炮、对联、贺卡、雪景、包子、中国结等（如图4-64）。

图4-64

五、元宵节

元宵节,又称上元节或灯节,在每年的农历正月十五,是中国的传统节日。正月是农历的元月,并且古人称夜为"宵",所以把一年中第一个月圆之夜正月十五称为元宵节。传统习俗有出门赏月、喜猜灯谜、共吃元宵、汤圆等。此外,为了热闹喜庆不少地方在元宵节还增加了耍龙灯、耍狮子、踩高跷、扭秧歌等传统民俗表演。2008年6月,元宵节选入第二批国家级非物质文化遗产。

汤圆的做法很简单,用超轻黏土等材料做成一个小球体即可,需要注意的是不要把大小、颜色做得太接近实物,以免孩子误食(如图4-65)。

步骤一　　　　　　步骤二　　　　　　步骤三　　　　　　步骤四

图4-65

元宵节除了做汤圆外,还可以做舞龙、舞狮的道具(如图4-66)。

图4-66

第五章　中国画基础

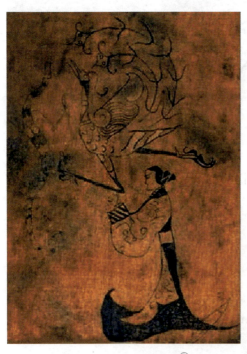

图5-1　人物龙凤帛画①

中国是世界四大文明古国之一，有着悠久的历史和灿烂的文化，中国美术同样也是源远流长，具有鲜明的民族风格和卓越成就，在世界美术之林独树一帜。在漫长的历史年代里，中国人民在美术领域里发挥了聪明才智，创造了难以计数的美术作品，许多美术遗迹也保留至今，成为人类宝贵的文化财富，其伟大成就，足以让我们自豪。

概括地说，自发现最早的独立性绘画——战国楚墓帛画（图5-1）起，中国画至今已有两千多年历史，人物画从晚周至汉魏、六朝渐趋成熟；山水、花卉、鸟兽画在隋唐始独立形成画科，繁荣于五代、两宋，水墨画随之盛行，山水画蔚成大科；文人画自宋代兴起，至元代大兴，画风趋向写意，明清及近代续有发展，重达意畅神。中国画在各历史时期经济基础制约下，又受政治、哲学、宗教、法律、道德及其他艺术及西方绘画艺术影响，不断演化发展，形成了最适于反映民族审美观念的、相对稳定的、完整的艺术体系。在创作思想上，中国画强调"外师造化、中得心源"，要求"意存笔先、画尽意在"，强调融化物我，创制意境，达到以形写神，形神兼备，气韵生动。作为具有悠久传统，又已在近代特别是1949年以后获得新生的画种，它的特点仍在丰富，在继承传统和吸收外来技法的基础上，又有新的发展和突破，艺术表现力也仍在不断提高之中。

通过学习中国美术的绘画成就，可以加强我们的爱国主义思想，增强民族自尊心和自信心，丰富我们的文化修养，培养高尚的审美情趣，提高艺术鉴赏力，吸收前代艺术一切有益的成分，借鉴宝贵经验，对于传承具有民族特色和时代精神的新美术无疑有非常重要的意义。

第一节　中国画的基本知识

一、认识中国画

中国画简称"国画"，是中国的传统绘画，在古代无确切名称，一般称之为"丹青"，主要指的是

① 图片来源于"艺术博物馆数字库"。

画在绢、纸上并加以装裱的卷轴画。中国古典绘画发展到唐宋时期，以色彩为主的"丹青"绘画在走向高峰期的同时，又因"水墨"画的不断"兴盛"而逐步"丧失"其在中国绘画中的主流地位。以"笔墨"为宗的"水墨画""文人画"成为中国绘画的最终归宿。自从近代西洋画大量传入后，才对应出现特指中国传统绘画的名称"中国画"，以示中、外绘画的区别。

中国画的种类按照题材的不同可分为人物、山水、花卉、禽鸟、瓜果、走兽、虫鱼等，按照技法的不同可分为工笔、写意、勾勒、设色、水墨等，按照设色不同又分金碧、大小青绿、没骨、泼彩、浅绛、淡彩等几种。创作以"六法""六要"为基本准则，运用线条和墨色的变化，以勾、皴、点、染、浓、淡、干、湿、阴、阳、向、背、虚、实、疏、密及留白等表现手法，来描绘物象的形体、空间、质感，并与文字、书法、篆刻紧密结合，以表达作者主观精神和物象的内在神韵为重，不拘泥于色彩逼似及布局焦点透视。有壁画、屏障、卷轴、册页、扇面等画幅形式，并辅以传统装裱工艺装潢。

二、中国画的工具、材料及执笔方法

1. 笔

可分为笔头和笔管两部分。笔头，又分为笔锋、笔肚、笔根三部分。尖、齐、圆、健为笔之四德，按其性能分软性笔、中性笔和硬性笔三大类。软性笔一般用羊毫制成，性能柔润，吸水量大且着纸细腻，这类笔适宜于上色和画大片叶子以及晕染。其品种有各类羊毫提笔，大、中、小笔等。中性笔一般用羊毫与狼毫、羊毫与兔毫、狼毫与鸡毫等混合制成（也称兼毫）。其性能刚柔相济。这类笔既可以染色画叶，也可以勾筋点花。按品种有大、中、小白云笔，各种比例的紫羊毫笔等。硬性笔一般用狼毫、兔毫、鼠须、猪鬃等制成，其性能硬而富有弹性，适宜于勾线条、勾叶筋，表现树枝、山石、藤蔓等，其品种有各类狼毫、兔毫、石獾毫、鼠须等，最闻名的是"湖笔"。幼儿画彩墨画、书法或中国画时，教师要使幼儿掌握毛笔的性能，熟练用笔，才能创作出好的作品来。

2. 墨

按其所采用的材料可分为松烟墨、漆烟墨、油烟墨三大类。松烟墨是以松枝熏烟制成，其特点是缺少浓淡层次，黑而无光，适宜画翎毛、蝴蝶和人物头发等。漆烟墨是以败漆烧熏而成，其特点是黝黑而有光泽，在书画上运用十分广泛。油烟墨是以桐油或煤油烟熏而成，其特点同漆烟墨差不多。墨，最闻名的是"徽墨"。据传是安徽歙州的墨工奚超传给儿子奚廷珪，由古松所制。他们制的墨光泽如漆，坚实如玉，深得文人和画家的喜爱。从此这一带成为墨的产地，徽墨因而得名。幼儿美术教学，如水墨画的教学中一般采用中国书画墨汁或中华墨汁等皆可，在教师指导下充分体会浓、淡、干、湿墨的特点，使幼儿掌握一定的水墨方法，为以后的美术打下基础。

3. 宣纸

宣纸是纸的一种，为我国书画的主要用纸。因产于宣州（今安徽泾县），故名。宣纸的生产始于唐代，后历代相沿至今。其原料初为檀树皮及稻草，后扩大到楮、桑、竹、麻等。制作方法主要为手工抄造而成。质地莹净绵密、纹理美观、洁白坚韧、抗蛀不腐，有"纸寿千年"之誉。因其厚薄均匀，吸水力强，笔墨的浓淡润湿易于掌握，故备受历代书画家喜爱。宣纸种类繁多。根据配料的不同可分为特净、棉料、净皮等几类，根据尺码的不同可分为四尺、五尺、六尺、八尺、丈匹、丈二、丈六等类。制出的宣纸经过上矾、涂色、洒金、洒云母等工序，就制成了"熟宣"，熟宣的特点是不洇水，适于绘制工笔画。初学者主要以宣纸作画，也可以选择毛边纸、防风纸等。宣纸与湖笔、歙砚（一说"端砚"）、徽墨并称为"文房四宝"。

4. 砚

研墨的工具,有石头的,有瓦的。我国的砚石产地很多,一般使用的是质地较细的石砚。选择发墨快、不渗墨者、砚池深、有盖者为佳。

5. 颜料

传统的中国画颜料,它一般分成矿物颜料与植物颜料两大类,从使用历史上讲,应先有矿物、后有植物,就像用墨先有松烟、后有油烟。远古时的岩画色泽鲜艳,据化验后,发现是用了矿物颜料(如朱砂),矿物颜料的显著特点是不易褪色、色彩鲜艳,植物颜料主要是从树木花卉中提炼出来的。

笔、墨、纸、砚为中国画的"文房四宝",除此之外,我们需要有调色盘、画毡等。

6. 执笔方法

大拇指"按",用食指"压",中指向里"勾",无名指"顶",小指帮忙"抵"。指实而掌虚,将全身的力量通过腕肘运用到手指上,画出来的画才有雷霆万钧之力、龙腾虎跃之势。

第二节　中国画的笔墨

辞书中对笔墨的解释是:"广义上的笔墨泛指中国传统绘画中各类技法的总称,狭义上的笔墨则指绘画中基本的用笔用墨方法,如皴擦、勾染、线描、点苔、烘染、泼墨等。"刘海粟先生认为:"中国画最大的特征就是'意',意境很重要。……形神、意境不能单独存在,一定要通过笔墨才能表达出来。"

清代画家恽南田曾经说过:"有笔有墨谓之画,有韵有趣谓之笔墨。"(恽南田《瓯香馆画跋》)南朝谢赫曾在《古画品录》中列举"六法":一曰气韵生动,二曰骨法用笔,三曰应物象形,四曰随类赋彩,五曰经营位置,六曰传模移写。唐朝张彦远在《历代名画记》中将气韵生动、骨法用笔列于首要之法。而南田谓"有韵有趣谓之笔墨",则将笔墨与气韵置于同等共生的地位。

一、用笔用墨方法

1. 用笔方法

常见的用笔方法有:中锋、逆锋、侧锋、拖锋、散锋、皴擦等。

中锋:笔杆垂直于纸面,从左到右去画线,从上到下顺手画,笔锋在笔画的中心,笔在前边峰在后面。这样子画出的线条浑圆、厚实、凝重、意味含蓄、如铸如刻。画竹竿的干、植物的茎等常用中锋用笔。

逆锋:此法正好与中锋用笔相反,它是从右向左画线,从下到上画线、这种用笔方法主要用在山水画中画树干、石头等,用来表现树的苍老、石头的坚硬度。

侧锋:顾名思义,笔杆侧卧,笔锋偏向一边,笔尖靠在墨线的一边,画出的线条有多种变化。画果实、植物的叶子等时,常用此法。

拖锋:就是毛笔拉着笔锋走,一边拖一边捻。画藤本植物的茎时,常用此法。

散锋:散锋时,先将毛笔蘸墨在盘中按一按,目的是为了让毛笔变得又扁又散,好像是在使用刷子一样,这样一笔画下去可以画出好多线。

皴擦：皴擦的时候，笔锋要适当干一些，侧锋用笔的一种。此法常用于山水画中表现树的纹理、明暗和凸凹等处。

2. 用墨方法

古代画论中讲"墨分五色"，有干、湿、浓、淡、黑，也有焦、浓、重、淡、清之说，不管怎么称呼，它们讲的都是墨可以分多少层次。作画过程中，为了让画面的墨色丰富，一定要注意墨色的变化。古代的画家很早就领悟了墨色的精深，宋代李唐的《万壑松冈图》（图5-2）运用了浓墨法描绘山水；明代王履的《华山图册》（图5-3）运用了淡墨法来表现。明代徐渭的《黄甲图》（图5-4）用了泼墨、破墨法表现荷叶。

图5-2 万壑松冈图

图5-3 华山图册

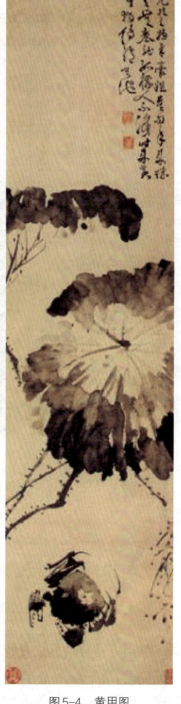

图5-4 黄甲图

3. 用水与用色

笔腹吸水，毛笔蘸浓墨，这样画下去，有浓有淡，如果笔上水分多，画面要画快，笔上水分少，可以画得慢一点。至于颜色，为国画的辅助工具，不能太"花哨"与"火气"，因为传统的国画颜料是以墨色为主的。

二、"书画同源"理论

张彦远在《历代名画记》之叙画之源流中写道，"是时也，书画同体而未分，象制肇创而犹略，无以传其意，故有书；无以见其形，故有画。天地之意也"。他的这段文字最早提出了"书画同源"的理论，元代士大夫赵孟頫进一步将书法用笔引入绘画中去，提高了艺术表现力。赵孟頫说："石如飞白木如摘，写竹还应八法通，若也有人能会此，须知书画本来同。"就主张以飞白书的笔法画石，以书法的运笔拉丝画竹，以八法求之于绘画，遂开以书法笔法入画的法门。很明显，在他的《秀石疏林图》（如图5-5）中，可看到书法用笔的痕迹。如此一来，在绘画的形态之外又增加了笔墨的情韵，成为文人画的一大特征。柯九思也说："写竿用篆法，枝用草书法，写叶用八分法，或用鲁公撇笔法，木石用折钗股、屋漏痕之遗意"可以说，元代书画家的这种书画同源的观点，说明了他们明显注意到书法意味的价值及书法用笔的妙处。

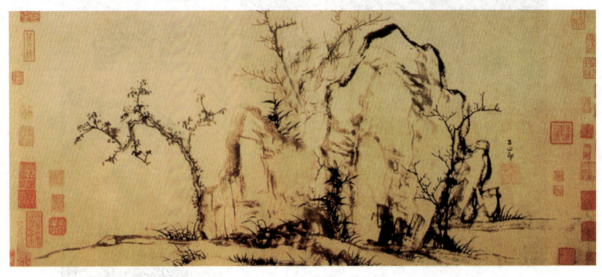

图5-5 秀石疏林图

书画同源的理论，以及书画一体、金石入画等的艺术主张和绘画实践，形成了中国画独特的艺术风貌和艺术特色。

第三节 中国画的发展历程

一、早期绘画及中国画的形成期

长沙墓中先后出土了两幅旌幡性质的帛画，为我们研究中国早期的绘画艺术提供了宝贵的实物

资料。"帛画"指的是古代绘在丝织物上的图画。两幅帛画一幅是《人物龙凤帛画》（图5-1），又名《晚周帛画》《夔凤美女图》；另一幅是《人物御龙帛画》，又名《驭龙图》（图5-6）。

从以上战国时期的帛画中可以看出，中国早期的绘画中，肖像画作为一个非常重要的组成部分，它有如下特点：人物均为正侧面的立像，通过衣冠服饰表现人物身份，两图中的人物形象据考证均为墓主人，人物比例准确，仪态肃穆；勾线流利挺拔，设色采用平涂和渲染兼用的方法，格调庄重典雅，作品表现的主题为"升天"。到了秦汉时期，汉代的墓室壁画成了我们了解秦汉绘画艺术的主要形象资料。迄今，保存比较完整的是汉代帛画《軑侯家属墓生活图》（图5-7）。此帛画是出土于长沙马王堆一号墓长沙国丞相軑侯利苍之妻死后的随品，画的中心部分是軑侯之妻（墓主人）。她身着锦袍，侧面拄杖而立，对面有两个男子正在行跪拜礼，身后有三名侍女服侍，侧面形象和肥胖、微伛的身躯，与奇迹般保存下来的两千多年前这位老妇完好的尸体相印证。此帛画分为三部分：上部以祈颂墓主人升天为主题；中部表现墓主人日常生活；下部描绘两条交缠的鲲。结合汉代的历史与当时实行的"察举孝廉"制度，这种厚葬的陋习成为一种整体社会风气，甚至成了大汉帝国的衰败因素之一。

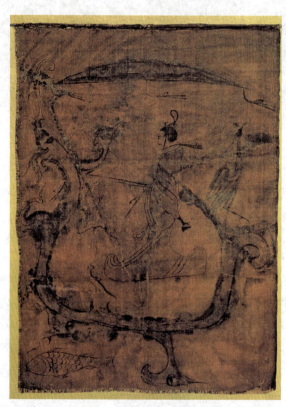

图5-6　人物御龙帛画[①]

图5-7　軑侯家属墓生活图

二、中国人物画走向成熟

魏晋南北朝时期，人物画逐渐走向成熟，出现了如卫协、顾恺之、陆探微、张僧繇等在中国绘画史上有突出地位及深远影响的画家。比较具有代表性的作品有顾恺之的《女史箴图》（图5-8）、《列女仁智图》《洛神赋图》及萧绎的《职贡图》等。

[①] 本节图片来源于"艺术博物馆数字库"。

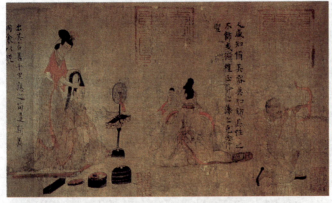
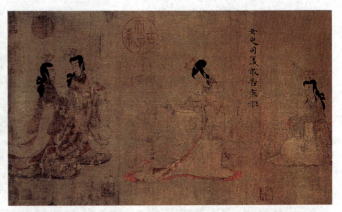
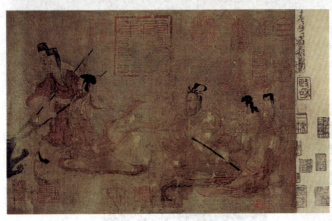
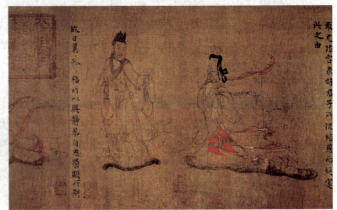

图5-8 女史箴图

顾恺之（345～406），博学多才，诗文书画皆能，被时人誉为"才绝""画绝""痴绝"，是东晋时期最伟大的画家兼理论家。同时是中国古代十大画家之一，可见顾恺之在中国绘画史上有重要地位。在画风上，顾恺之将战国以来形成的"高古游丝描"发展到了完美无缺的境界。他提出"迁想妙得""以形写神"的绘画理论，在实践中，顾恺之的人物画强调传神，注重点睛，其绘画艺术可以做到雅俗共赏，颇受世人喜爱。历史中记载，他的画传神到可"通神"的境界。

顾恺之的《女史箴图》是根据西晋张华的文学作品《女史箴》一文所绘。主要目的是为宣扬宫廷妇女应遵守的封建道德规范，讽谏当时放荡性妒、擅权祸国的贾皇后。存世的《女史箴图》内容分别为"冯媛当熊""班姬辞辇""修容饰性""世事盛衰""同衾以疑""微言荣辱""专宠渎欢""靖恭自思"和"女史司箴"等。其中"冯媛当熊"描绘汉元帝游乐遇险，婕妤冯媛挺身而出，毫无畏惧，舍命保护皇帝；"班姬辞辇"描写封建社会宫廷女子忠于君主的道德操守，表现了汉成帝女官班婕妤，为君主不致贪恋女色而忘朝政，辞谢与成帝同车。从这幅绘画作品结合其他作品，我们可以看出，魏晋南北朝的美术作品承担着"成教化、助人伦"的社会作用，肖像画也因此得到重视。气韵生动、传神写照是这一时期人物画的精髓。此时期的山水画尚未形成独立画科，只是作为人物画的背景出现在画面中。花鸟画尚无画迹遗留下来，只能说，处于孕育阶段。

三、中国画的全面发展及兴盛期

唐代是中国绘画全面发展的时期，尤其是人物画获得了进一步的发展，与此同时，花鸟画、山水画、道释画等画家辈出，绘画技巧与绘画题材不断丰富。人物画方面出现了诸如阎立本、张萱、周昉等名家，三位均为宫廷画家，他们在继承传统的基础上又有进一步的成就，我们可以从张萱的《虢国夫人游春图》（图5-9）中了解当时的人物画成就。此图以盛唐宫廷妇女的生活为创作题材，描写唐天宝

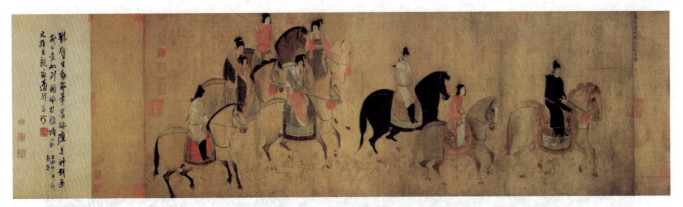

图5-9 虢国夫人游春图

年间唐玄宗的宠妃杨玉环的姐姐虢国夫人和秦国夫人及其侍从春天出游的场面,从画面女子流露出悠闲从容与欢快的情绪中,可以反映出宫廷贵妇们过着骄奢淫逸的生活。从社会崇尚角度看看,这些身材丰腴肥美的女子符合社会审美的要求。

山水画在唐朝已经脱离人物背景故事而成为独立的画科,出现了画法工致、笔迹豪放、设色浓丽、水墨减淡等不同流派。展子虔开创了青绿山水,李思训、李昭道父子继承发展了这种风格;但由于唐朝受战乱及各种因素的影响,唐时绘画作品虽多,科目也丰富,但能够保存完好的画迹并不是很多。我们可以从"大李将军""小李将军"的山水画中了解此时期的发展脉络。"大李将军"即李思训(651~716),继承和发扬了展子虔的青绿山水画技法,已形成"青绿山水"或"金碧山水"画风格。其子李昭道,人们称为"小李将军",亦擅山水画。子承父业,同样以"青绿山水"享有盛名。李思训、李昭道父子的绘画作品,是反映唐代山水画面貌的重要传世作品。除此之外,王维以诗如画,用墨淡雅,创立了水墨画,可惜并无可靠真迹流传。花鸟畜兽方面,出现了像边鸾、曹霸、韩幹等名家,可惜,边鸾、曹霸可靠画迹已不存,我们只能从韩幹、韩滉的传世作品中了解当时的绘画技巧及艺术风格。

五代两宋是继唐代之后中国绘画史上灿烂辉煌的鼎盛时期。五代时期,中原大部分地区受战乱影响,但经短期的分裂之后,相对比较稳定。这一时期呈现出很多方面的变化,一是结束了唐末内乱与混乱的局面,北宋王朝相对统一,城市繁荣,美术与社会群体建立了广泛密切的关系;二是统治阶级雅好艺术,上层贵族对美术作品的需求有所增加;三是文人士大夫对书画文玩的欣赏、收藏蔚然成风,民族间的交流融合使美术出现了百花齐放的繁荣局面,美术作品与社会生活紧密联系,创造了许多新品类,题材风格多样化发展。花鸟画方面,出现了完全不同的绘画风格,一位是黄筌,五代后蜀画家。他擅长画花竹翎毛,自成一派,是一位颇受统治者欣赏的宫廷画家,作品多描写宫廷中的奇禽名花,以极细的线条勾勒,配以柔丽的赋色,然后以重彩渲染,线和色相融,几乎看不到勾勒的墨迹。笔下的花鸟情态生动逼真。由于他所画的题材和用于装饰宫廷的特点,画面所呈现的精谨艳丽的富贵气象与宫廷的风格相仿,被宋人称为"黄家富贵"。著名代表作《写生珍禽图》(图5-10),描绘了龟、蝉、麻雀、鸠等二十多种动物。另一位是徐熙,与黄筌的工整细丽的风格完全相反,他不拘泥于精勾细描,而是以落墨为重,略施渲染,表现大自然中常见的植物、静物的绘画风格,被宋人称为"徐熙野逸"。

五代时,一些画家深入大自然,创造了真实生动的北方崇山峻岭和江南的旖旎秀丽风光。出现了以荆浩、关仝为代表的北方山水画家和以董源、巨然为代表的南方山水画家,形成了不同的画派。北宋前期,出现了以李成、范宽为代表的山水画家;中期又有郭熙的《早春图》(图5-11)为代表,画家敏锐表现出冬去春来,万物复苏的细致的季节变化,准确地传达出春回大地的盎然生机。除了表现雄伟的全景式山水之外,还出现了富有抒情意味和文人情趣的小景山水和米氏山水;在南宋,又出现了"南宋四家"即李唐、刘松年、马远、夏圭为代表的画家。

图 5-10 写生珍禽图

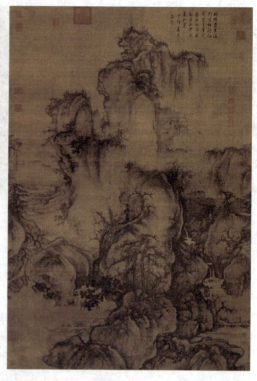

图 5-11 早春图

四、文人画主导画坛时期及中国画的巨大变革

元、明、清时期,是文人画主导画坛时期。在山水画方面,元代前期的绘画成就主要体现在一些以赵孟頫为首的士大夫在绘画理论和创作上的贡献;元代中晚期对画坛影响较大的当属"元四家",元四家中,以黄公望的成就最大。他的绘画艺术直接受赵孟頫影响,晚年大变其法,自成一家。《富春山居图》(图5-12)为横卷,画的是浙江富春山两岸的山容水貌及旖旎风光。画面上山峦起伏、林木森秀,其间点缀村落、亭台、渔舟、小桥,此画不拘泥于物象的细致描绘,而是以活脱潇洒的笔墨抒发作者

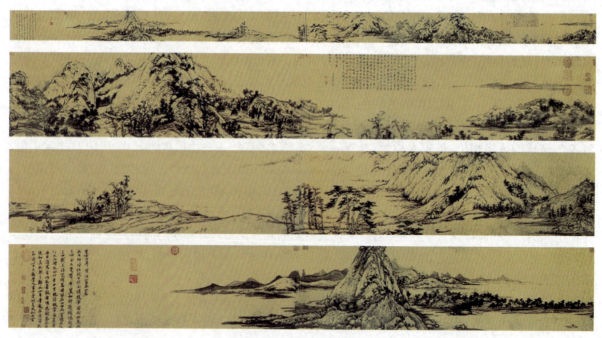

图 5-12 富春山居图

的主观感情，前后酝酿数年才完成。明代影响较大的当属"吴门四家"；到了清朝，主要出现了以"四王"为代表的正统画派和以"四僧"为代表的反正统画派。花鸟画方面，元代的花鸟画一改宋代工整细致、富丽纤美的院体风格，趋向消极、借物抒情、画风清雅的水墨写意画方向发展，元代以王冕为代表。明代后期，画坛上出现了两位影响比较大的画家，一位是陈淳，一位是徐渭，他们把写意花鸟画推进了新的阶段，在画史上并称为"白阳青藤"。清代的花鸟画，不论是工笔还是写意都在以往的基础上有新的发展和突破，前期以恽寿平和八大山人为代表，到了中后期，"扬州八怪"把写意花鸟画发展得更加豪纵、肆意而充满个性。

中国画在古代被称为丹青或水墨，"中国画"特指中国传统绘画，是近代西洋画传入中国后，为区别中外绘画的差异而出现的代名词。因受外来艺术的冲击，中国传统绘画一统天下的局面被打破，逐渐朝着多元化、多样化的方向发展。在上海，出现了以任颐、吴昌硕等人为代表的"海派"诸家；在广东，出现了以高剑父、高奇峰、陈树人、何香凝等名家；在北京，先后有陈师曾、齐白石等艺术家；在江浙一带，又出现了以张大

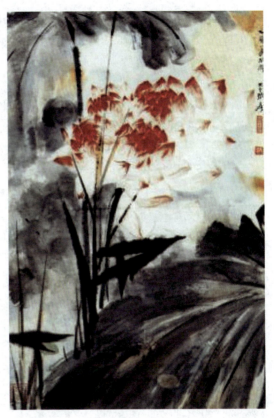

图5-13 荷

千、潘天寿、黄宾虹等为代表的名家。张大千一生致力于对传统中国画的临摹研究上，在临摹中学习诸家之长，学习徐渭、八大、石涛的同时，从大自然中吸取创作的灵感，70岁以后为创作高峰期。张大千一生画荷花无数，其中《荷》（如图5-13）为荷花中的代表，他试图将山水画中的"荷叶皴"用到荷叶身上，给人一种痛快淋漓之感，透露出无限的生命力。右下角的荷叶只露出四分之一，左边间杂的荷梗及荷尖，与大刀阔斧般的荷叶形成了鲜明的对比。中间部分的荷花似乎信手拈来，超然而脱俗，似乎在风中摇曳着，将缕缕清香溢满乾坤。

第四节　中国画的创作步骤

一、从眼中之竹到胸中之竹到手中之竹

1. 从眼中之竹到胸中之竹

从眼中之竹到胸中之竹讲的是中国画创作中的构思阶段，是艺术孕育的过程，实际上也是我们对社会生活中的对象进行细致的观察、体验，总结出规律的阶段。我们以竹子为例，讲一下竹子的创作过程。

"眼中之竹"是自然界中存在的竹子，是最原始的生活素材。画家对生活中的竹子进行认真细致的观察后，在脑子里形成了一个最初的关于竹子的外在特征与结构。竹子是由竹竿、竹节、竹枝、竹叶等组成的。竹枝从竹节处生长，底部的竹竿稍粗壮，越往上生长会变细，竹节会变长。小竹枝生长于节与节的连接处。竹竿挺拔、修长，四季青翠，凌霜傲雪，倍受中国人喜爱。正是因为具有了这样的外

形特征,竹子与梅、兰、菊一起,被赋予了人格的力量,以寓"君子之风""君子之意""君子之德",表现出正直的、虚心的、有节的、挺拔的、坚强的性格或化身。竹子受画家喜爱,多半原因也是在此。画家在绘画中,也多半带有赞美的成分在里面。

"胸中之竹"是在"眼中之竹"的基础上,对"眼中之竹"进行美化,它所表达的是画家本人对竹子的认识和思想感情。或者说,实际上也是画家造型的手段、方式和方法。这一步,是画家充分发挥主观能动性的过程,胸中之竹是在磨墨、展纸、落笔的过程中的"候作变相"。

2. 从胸中之竹到手中之竹

从胸中之竹到手中之竹讲的是中国画创作中的传达阶段。实际上就是画家本人通过创作所需要的物质材料为载体,即笔墨纸砚的合理选择,经过画家本人对审美意识的再创造,将"胸中之竹"的无形的、抽象的、感触不到的理性分析变成有型的、具体的、可视的形象的过程。

"手中之竹"是"胸中之竹"的进一步升华,是艺术创造的物化阶段,将存显于大脑中的胸中意象,通过物质材料(笔墨)和技巧手段转化为"可观""可听""可感"的"墨象",即艺术作品。在这一过程中,伴随着情感的持续涌动,将对胸中意象一次次的投射、验证和调整、补充,跃然于物质化的实在状态。物质材料是付诸"手中之竹"的基本条件,而决定艺术生命的是"技艺的高峰"。"冗繁削尽留清瘦,画到生时是熟时。"显然,"手中之竹"是非艺术的技艺所能作为。

艺术创作的灵感源自对自然事物之观察、体悟与冲动;然后由"胸中之竹"进入创作酝酿构思,形成腹稿;"手中之竹"是艺术创作付诸的实践,即从"眼中之竹"获得其"形","胸中之竹"酿就其"意","手中之竹"行诸其"言"或之"象"。

纵观艺术作品的生成,"手中之竹"虽来自"眼中之竹",却非自然物象的复写,而是经过艺术家的心性浸入、精神观照,获得对竹的"神理"的某种妙悟之后的创造。其中渗注了艺术家的主观个性因素,包括审美品愫、人格品质、生命取向、文化养成、习惯驱动、情感意志等。

只有从生活中获得至真至深的生命体验,只有在艺术结构中形成成熟的酝酿构思,只有在不断的技艺磨化中达到技术的高峰,才能水到渠成,产生创作的"勃兴",达到"笔下墨走""满纸烟云"的境界。

二、竹子的画法步骤

1. 竿的画法

画竹先画竿,画竿一般中锋用笔,从下往上画出竹子的质感、动势与精神,注意中间的部分的竹节稍长,上下两端的竹节较短,一节中不能出现间粗间细、间渴间浓的弊病,注意墨色的浓淡干湿的变化(如图5-14),如果竹竿较多,便要注意主与宾、浓与淡、疏与密、前与后有照应、有衬托、有烘托,通过用墨的变化、竹竿的粗细拉开画面的空间感,避免出现明显的交叉,前面的竹子浓一点,后者淡点,两根竹竿忌平行、齐脚。如果画得臃肿无生气,便没有竹之神韵;若出现蜂腰、鹤膝状,便没有生气。

2. 节的画法

点节时,需趁竹竿将干未干的时候,调出的墨色比竹竿墨色稍重,书法用笔,顿挫而用力,切忌拖泥带水(如图5-15)。

图5-14 竹竿的画法示例

图5-15　竹节的两种不同画法示例

图5-16　鹿角枝、雀爪枝、顶稍生枝画法

3. 枝的画法

画枝时注意枝从节处生，用笔要圆劲而有韧力，画出竹枝的挺拔而俊秀的精神和面貌。常见的画枝有鹿角枝、雀爪枝两种，顶稍生枝画法如图5-16。

4. 叶的画法

画竹叶一要注意结构，二要注意用笔。所谓个字、介字、分字、破分字等是古人总结出的规律。画竹叶时下笔要劲利，实按而虚出，一抹便过，少迟留。叶要浓淡一色，一枝之中有浓淡叶相间，就容易杂乱。近枝叶可用浓墨，远枝或稍后的新枝叶可用淡墨，但画竹叶不易用渴墨，图5-17是常见的画叶法。

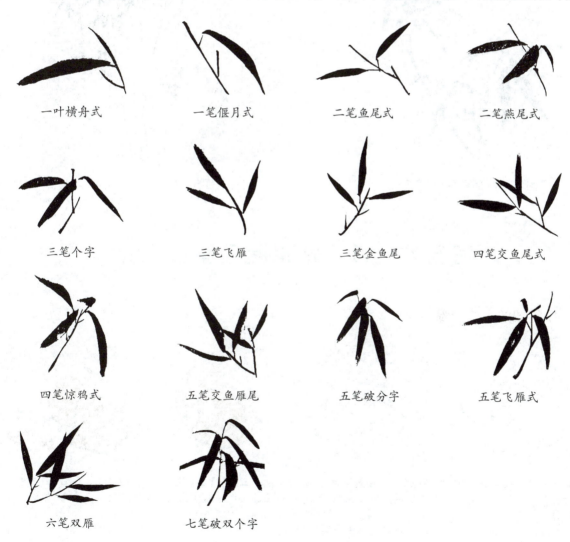

图5-17

学习了这些基本画法后,我们可以将个字、介字、分字等巧妙组合,成为一组(如图5-18)。学会了这些基本组合之后,在绘画中要灵活运用,多去自然界中写生,使画出的叶子更具有生命力。图5-19是郑燮的《墨竹图》。

图5-18 组合画法示例图

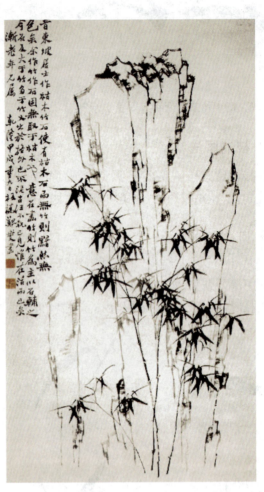

图5-19 墨竹图

第五节 常见水果蔬菜画法步骤

1. 雪梨的画法步骤

步骤一:用淡墨勾勒出雪梨的外轮廓,注意两个雪梨的前后位置关系

步骤二:用更淡的墨色将雪梨的斑点画出来,注意点的疏密安排。再用较浓的墨汁用顿笔画出雪梨的柄

步骤三:将雪梨染色,注意此步骤不可将颜色涂死,没有呼吸

步骤四:完善画面,在雪梨的旁边点缀上几个樱桃

图5-20 雪梨画法

2. 白菜的画法步骤

步骤一：用淡墨勾勒出白菜的菜心，笔上的水分不宜过多

步骤二：笔肚淡墨、笔尖稍浓，侧锋画出白菜的叶子。

步骤三：再画白菜外面的菜帮和菜叶子

步骤四：叶子未干可先考虑勾叶筋，浓墨画出白菜根

图5-21 白菜画法

3. 黄瓜的画法步骤

步骤一：提斗笔侧锋画出黄瓜的叶子

步骤二：左边一笔，右边一笔侧锋画出黄瓜

步骤三：画出瓜蔓和瓜尖处的黄花，整理完成

图5-22 黄瓜画法

第六节　幼儿水墨画

中国画是中国最具有特色的绘画艺术，在幼儿园的教学中，主要以水墨画的形式呈现。在幼儿园里开展水墨画教学活动，不仅可以丰富绘画活动的内容，让幼儿在潜移默化中受到美的熏陶和感染，增强幼儿对美术活动的兴趣，还可以丰富幼儿对中国传统艺术的认识。图5-23呈现的是幼儿所画的水墨画。

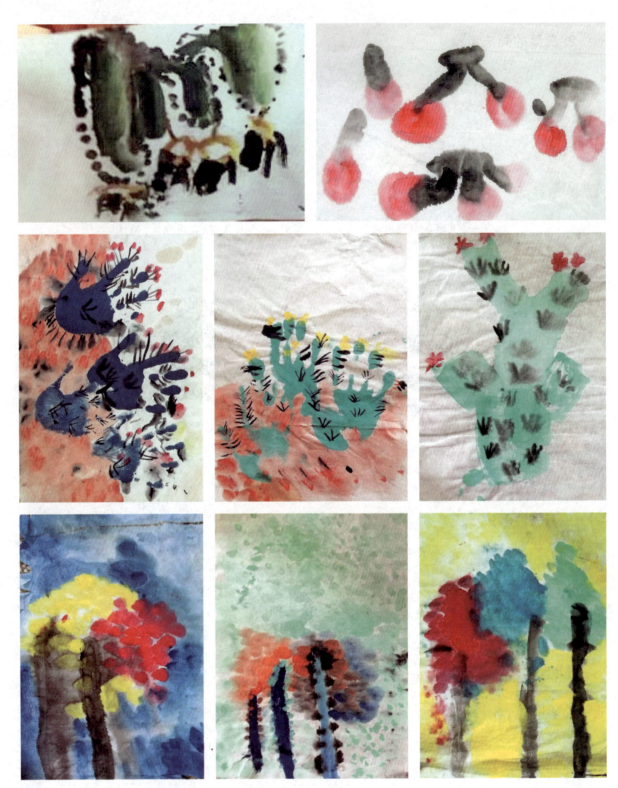

图 5-23 幼儿水墨画范例

第六章 欣赏基础

在看画展或参观博物馆的时候,我们会用什么样的语言来形容我们看到的作品呢?可能会说:"哇,太美了!""耶,棒极了!""这串葡萄画得好圆,像真的一样呢!""太震撼了,荷叶上面的露珠都能画出来呢!"……这是停留在绘画表面的欣赏。在上美术欣赏课时候,需要用一些专业的术语。要让学生能够在美术作品中感受到美的熏陶,教师首先要被美术作品的魅力打动、感动。只有在感动中将美术作品用富有启发的、美的语言和满腔的热情与激情去讲解的时候,教师才能打动学生。

本章节不能将所有的扛鼎之作、传世之作、不朽之作一一拿来欣赏,只能择其一二,起到抛砖引玉的作用,希望学生在欣赏的过程中,能够举一反三、融会贯通、概括总结、灵活运用。希望学生能够从狭隘的课本中走向更加广阔的美的世界,培养一双发现美的眼睛、一颗美的灵魂,以一种艰苦奋斗的勇气、坚持不懈的毅力、自强不息的精神面对生活中的挫折和困难。

第一节 成人美术作品欣赏

成人美术作品的内容主要有:绘画、雕塑、建筑、工艺美术和民间美术等。

一、绘画作品欣赏

毋庸置疑,中国画是绘画的重要组成部分,是中国的国粹,也是中国精神文化的重要内容,中国的炎黄子孙在民族国粹的熏陶和感染中,陶冶性情、启迪智慧、开阔胸襟、提升修养、开阔眼界。油画是西方绘画史上主要的绘画画种,现存世的西方绘画作品主要是以油画的作品呈现的。外国的绘画作品,主要是以油画的形式展开的,兼有少量的壁画作品。除了中国画和油画外,还有版画、素描、水彩画等画种。

1. 阎立本的《步辇图》(如图6-1)

阎立本的《步辇图》以唐贞观八年吐蕃首领松赞干布与文成公主联姻的政治事件为蓝本绘制的,它描绘了唐太宗李世民接见吐蕃使臣禄东赞的情景。画幅右面是由6名宫女抬着步辇上端坐的唐太宗,唐太宗的形象为画面的焦点。另有一名宫女手撑华盖,两名宫女手中持扇,左右各一。左边的3人中,中间一位是禄东赞,他被一位身穿红袍的典礼官引见给唐太宗。后一穿白衣者为译员(或内侍)。禄东赞身穿吐蕃民族流行的联珠纹袍,拱手向唐太宗虔诚地致敬,此画生动地刻画出藏族使臣的身份及恭敬、机敏的性格特征。画家笔下的唐太宗,通过他那舒朗的眉宇、睿智的目光、飘动的胡

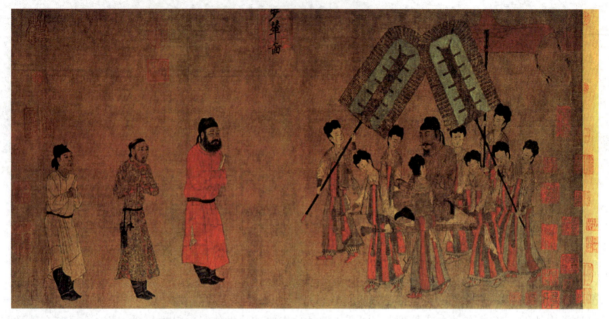

图6-1 步辇图

须、深沉谦和的外表表现了这位具有远见卓识的封建帝王的自信与威严及非凡的气度。线条劲细流畅,色彩浓丽,表现了喜庆的场面。

2. 齐白石的《不倒翁图》(如图6-2)

齐白石(1864~1957),1953年被文化部授予"中国人民艺术家"称号。他是一位木匠出身,而在诗、书、画、印方面无不精通的伟大艺术家。提到齐白石的绘画作品,众所周知,不论是从构图、意境还是从造型、笔墨上说,都是地道的中国风味。他的山水画立意新颖,简单到极致,给人一种自由稚拙的感觉;他的人物画,正如他说的,"在似与不似之间",有的夸张可爱,有的诙谐幽默,有的充满童真童趣。他的花鸟画,刻画了他对家乡和童年的美好回忆。不论是哪种作品,都能够做到雅俗共赏,从他的绘画作品中,我们读到了童真、童趣。他的绘画作品深受人们的喜爱,不是没有原因的,一方面固然是深厚的功力,独创的精神。另一方面也是比较重要的是,从齐白石的绘画作品中,我们读到了一位爱憎分明、立场坚定、不畏强权的人民艺术家。有个汉奸求画,齐白石画了一幅涂着白鼻子、头戴乌纱帽的不倒翁,还在图的右上角题了一首诗:"乌纱白扇俨然官,不倒原来泥半团。将汝突然来打破,浑身何处有心肝?"欣赏这幅画,我们不禁会笑出声来,这位不倒翁是侧着身子的,似乎不敢直视中国人民,整个形象被人为丑化了,讽刺之意显而易见。

3. 达·芬奇的《岩间圣母》

《岩间圣母》(图6-3)中,达·芬奇用明确稳定的三角形来构图,画面的人物被框进了一个等腰三角形里,圣母玛利亚的头部即为三角形的顶点。画面的右下角,他用一位天使和婴儿来加重画面右下角的重量,打破了画面的均衡,但由于画面空间人物的巧妙安排以及画面左上方的光源,却能够让人从并不均衡的画面中体现出平衡来。远处的岩石和小山显示出柔和的光线,使人感到整个画面的和谐。

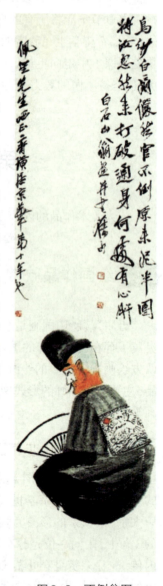

图6-2 不倒翁图

4. borrow里柯的《梅杜萨之筏》（如图6-4）

浪漫主义的代表画家借里柯一生与马相连，画马的作品多达千幅，年仅33岁因坠马而亡。代表作《梅杜萨之筏》创作的缘由是1816年"梅杜萨"号军舰由于指挥者的无能触礁沉没，危难之际军官和一些高级官员乘救生艇逃命去了，并对试图登艇的士兵开枪。冷酷的指挥者和官员们任剩下的150多人在临时搭制成的一只木筏上自生自灭。愤怒到极点的借里柯当即创作了巨幅油画《梅杜萨之筏》，他采用金字塔式的构图，右下角的一组人物画得是被海水浸泡得变色的尸体，与之相对应的左面是抱着儿子尸体、奄奄一息，衰弱得无法动弹的老水手，第三组人物是坚持了14天的幸存者，他们位于三角形构图的顶点处，画家以客观的视角和写实的手法刻画了遇难者痛苦煎熬的各种惨状，重点突出遇难者们发现远处的一点帆影时奋力把最健壮的一个黑人推到高处挥舞衣衫以获救助。饥渴和酷暑折磨着人们，最恐怖的是人们看不到被获救的希望，绝望的情绪在蔓延，搏斗、自杀等混乱的场面时有发生。最后，150多人中只有10个幸存者。为了将这灾难性的历史事件刻画得淋漓尽致，画家采访了幸存者，聆听并记录了他们真实的遭遇，现场写生搜集素材。甚至还请一个生还者亲自制作了那只木筏模型，请黄疸病人做模特儿，在筏子上摆出当时的各种惨状以便画家能够再现那惊心动魄的场面。为了达到预期效果，画家废寝忘食地工作着。画家去海边研究了作为背景的海浪和天空，耗时18个月的作品一经展出立马震动法国、波及欧洲。此作品开创了浪漫主义先河。

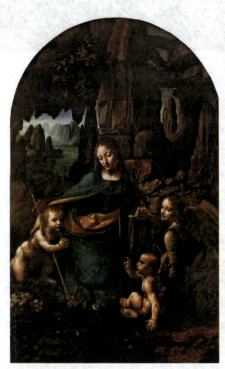

图6-3 《岩间圣母》

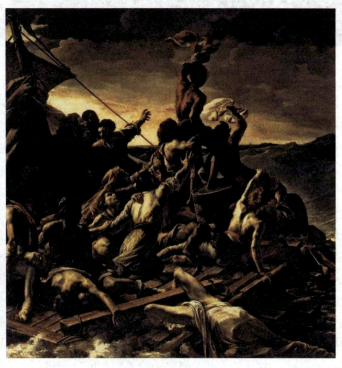

图6-4 梅杜萨之筏

二、雕塑作品欣赏

不管是中国的雕塑艺术还是外国的雕塑艺术，在历史的长河中，以其特有的魅力浸润着人类的灵魂。中国汉朝雕塑雄浑古拙，秦兵马俑气势雄伟，宋元时期雕塑向世俗生活化方面转向；古希腊雕塑典雅精致，古罗马雕塑严谨雄伟，巴洛克雕塑充斥着运动的生命力与富丽堂皇，文艺复兴雕塑健壮、科学、准确……从这些形形色色的雕塑艺术中，可以体会到真实之美、稚拙之美、夸张之美、概括之美、野性之美、气势之美、韵律之美……

1. 秦始皇兵马俑 [1]（如图6-5）

秦始皇兵马俑被誉为世界第八大奇观。它可以和埃及的金字塔、古希腊的雕塑相提并论，它是我们民族的骄傲，也是世界文化的宝贵遗产。无论在数量、质量、规模上，还是在考古发现上，都是世界上罕见的。它对于深入研究公元前2世纪秦代的军事、政治、经济、文化、科学和艺术等领域提供了极为珍贵的实物材料。

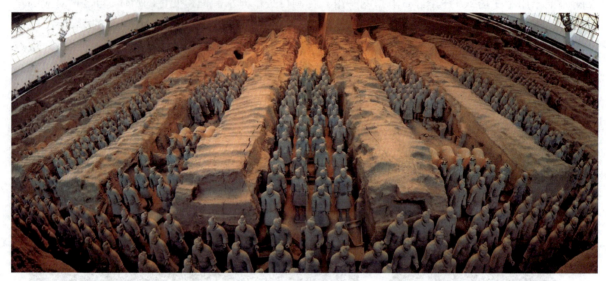

图6-5

从艺术角度看，它体现了较高的艺术水准。首先，它具有高度的写实性。秦始皇兵马俑所展现的军队阵容是严格按照当时秦军的实况设计的，所以我们看到的秦俑、陶马、战车均是按照实物的大小制成的。秦朝以前的雕塑多以装饰为主，秦俑采用了写实的刻画方式，带有明显的写实性特征。秦人对发型、胡须非常讲究，秦俑的发型分圆髻、扁髻两种，发辫有三股、六股之分，秦俑的胡须有络腮大胡、三滴水式髭须、八字须、长须多种多样，姿态各异，从这些刻画方式中表现出秦俑将士各种不同的性格特征。其次从传神上看，秦兵马俑在写实的基础上，对人物外形、官阶、性格、精神面貌等方面，都经过了艺术化的处理。根据秦俑兵种的不同，服饰也各不相同，相同兵种根据官职的不同，服饰也略有差异，有的上身穿长襦，有的则披铠甲，下身着长裤或短裤、护腿等，足登履或靴。秦俑的冠带饰样也有差异，有双板长冠、单板长冠、介帻、皮弁等，不同的装饰反映了秦代雕塑艺术家们较高的艺术水准，也让观者从这些千变万化的差别中感受到明显的阶级差别。最后，从工艺制作上看，秦俑的制作主要是以模塑相结合，而以塑为主，并辅之以刻、堆、切捏、贴等多种技法综合运用。如陶俑的头、手用现成的模子做成，身体则用泥条盘筑成，各个部件单独制作完成后再组装在一起。然后入窑烧制，出窑后再绘彩。为了表现出人物皮肤的光滑程度，雕塑师们会在陶俑的手、足、面部施较厚的两层色彩，用毛刷或刀子或刷或刮，以达到光滑的效果。

2.《艰苦岁月》（如图6-6）

《艰苦岁月》主要以写实的手法刻画了两个衣不蔽体的红军战士形象：老战士坐在岩石上，明显看出一张饱经风霜的脸庞和因长期艰苦生活留下的深深的皱纹，一双只有长年累月的劳动才磨炼成的粗壮的双手，一身破旧的军装以及虽然精瘦却显得十分有力的筋骨。老红军正神态祥乐地吹着笛子，眉宇间洋溢着对革命的乐观，右侧赤足的大脚趾和着笛声正高高昂起，表现出老红军的性格美。

[1] 叶清林.学会欣赏秦兵马俑[N].东南早报，2005-6-23.

一位年轻的小战士此刻正依偎在老战士身旁，一手扶枪支，另一只手托起脸庞，牵拉在老红军的大腿上，沉醉于悠扬美妙的笛声中，凝视的目光好似在憧憬着美好的未来。从作品的形式结构上看，雕塑家试图通过一老一少的年龄上的对比，沉着老练、天真无邪性格上的对比，一个吹笛情真意切、一个聆听凝思遐想之动态和情绪上的对比，老少两人坐的位置一高一低以及笛子和步枪的摆放位置的巧妙对比，塑造出红军战士在艰苦岁月中的革命乐观主义精神和富有性格特征的光辉形象。

3. 米洛斯的维纳斯（如图6-7）

断臂维纳斯，也称米洛的维纳斯，是一尊希腊神话中代表着爱与美的女神维纳斯的大理石雕塑，高203厘米，由两块大理石巧妙地拼接而成。1820年米洛农民伊奥尔科斯在米洛斯岛上发现了它。他曾试图将这尊雕像私藏起来，但后来还是被一个土耳其军官发现了，当时法国驻土耳其的大使将它买了下来。

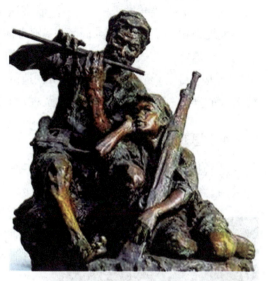

图6-6　艰苦岁月

自雕像被发现的那一天起，就被世人公认为是迄今为止希腊女性雕像中最美的一尊雕像。多少年来，人们对她倾注了无数的赞美和歌颂。女神的身材肌肤丰腴、端庄秀丽，美丽的椭圆形面庞，平展的前额，端正的弧形眉、希腊式挺直的鼻梁、微微翘起的嘴唇以及丰满的下巴装饰出来的平静的面容，所有的一切流露出希腊雕塑艺术鼎盛时期流传下来的理想化传统。尤其是女神那微微扭转的身姿，使裸露的身体形成了一个和谐而优美的螺旋上升体态，极富有艺术的韵律感，同时也充满了巨大的魅力感。作品中女神的腿被富有表现力的衣褶巧妙地覆盖着，露出的脚趾给人一种真实与野性美。如此巧妙的安排显示出一种秩序与厚重，更衬托出了上身的秀美。女神的表情和身姿庄严崇高而端庄，像一座纪念碑，又像是一位可遇而不可求的女子，她如此优美，在她身上，女性的柔美与妩媚被发挥到极致，从这种极致的美中，我们不愿也不曾有过淫邪的灵魂。我们看到了一位恬静的女神，她不妖艳，也不娇羞，只有纯洁与典雅，美丽与安静。女神嘴角上不易察觉笑容，给我们矜持而富有智慧的感觉。令人拍案叫绝的是她那已经残缺的双臂，给了人们无限的遐想，以至于后世的雕塑家们为这种残缺的美而叹息，试图为女神复原双臂时，却遗憾地发现，这完全是一种画蛇添足的多余行为。正是这无意残缺的断臂似乎更能诱发出人们的美好遐想，增强了人们的欣赏趣味。雕像没有追求精雕细磨，而是采用简洁处理方法，体现了女神的青春、力量和内心所蕴含的美德。奇妙的是，整尊雕像不管从哪个角度去欣赏，都能够发现一种独特而难以忘怀的美，这种美不再是希腊大部分女性雕像中的"感官美"，而是一种古典主义的理想美，充满了无限的诗意，古朴的宁静，在她面前，几乎一切人体艺术品都显得黯然失色。

图6-7　米洛斯的维纳斯

从纯粹的审美角度来说，当人们欣赏这个精美的雕像的时候，一位裸体的女子，她丰满而圣洁，柔媚而单纯，端庄而美丽，优雅而高贵，她身体的优美曲线，蕴含了无穷无尽的变化，这已足够人们为之倾倒。在这洁白的大理石里，蕴含了少女的青春，跳跃着鲜活的生命。人们从这种原始之美、野性之美中发现了自己，自己生命的价值所创造的无限可能，深深感受到人类繁衍生息的原动力……这是一种极大的满足、极深的启示、极高的荣耀，当然，这也是人体魅力的永恒价值！

4.《思想者》（图6-8）

《思想者》是法国雕塑家罗丹的雕塑作品。青铜材质，198×129.5×134厘米，现收藏于巴黎罗丹美术馆。《思想者》被称为《地狱之门》的诗人，象征着但丁本人。该作品最初是雕塑作品《地狱之门》的一部分，位于《地狱之门》的门楣之上，下面则是一组组在地狱中痛苦挣扎的人像群雕。后来《思想者》从《地狱之门》中独立出来。

作品《思想者》塑造了一个粗壮结实的劳动男子。该男子弯腰屈膝，一手搭在膝盖上，一手托着下颌，拳头触及嘴唇，眉头紧皱，深邃的目光朝下观望着，仿佛被下面惊心动魄的惨状震惊，他努力压缩强壮的身体，肌肉也因此紧张起来，一副沉浸在痛苦中思考的模样。人体紧紧地向内聚拢，似乎有一种无形的外界压力使然，作品有力地传达了这种痛苦的情感。

罗丹之所以用一个有力量的劳动男子裸体形象来创造《思想者》，用罗丹自己的话说就是："一个人的形象和姿态必然显露出他心中的情感，形体表达内在精神。对于懂得这样看法的人，裸体是最具有丰富意义的。"《思想者》是罗丹晚年最有代表性的作品，一方面他采用了现实主义的艺术手法，同时在作品中融入人文主义思想，表达了对人类的苦难遭遇的同情和怜悯。

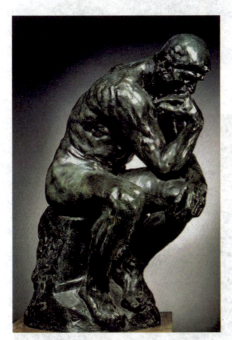

图6-8　思想者

三、建筑艺术欣赏

1. 北京四合院（如图6-9）

四合院也称四合房，北京四合院是中国式建筑艺术的典型代表，也是中国传统民居中最有代表性的建筑艺术。

总体上说，北京四合院受时代审美取向的影响以及主人经济条件、个人喜好、身份差异等不同，四合院的种类也各有不同，主要有大四合院、小四合院、中四合院、变体四合院和大杂院五种。不管是哪种类型的四合院，首先，在布局、规模、形式、文化等方面必须以"礼"为最高规范和准则。这主要体现在四合院建筑规模必须具有显著的等级识别性，能够体现出尊卑有别的等级观念。其次，四合院都有一条贯穿南北的中轴线，目的是可以给人一种均衡与稳定的感觉，居住在里面的人们也会觉得安全与安宁，放松与愉悦。这种讲究中轴线的建筑意识是中国建筑文化的艺术特色，也体现了东方人特有的"中国"观。第三，四合院的居住方式要求每位成员将家族的利益放在首位，个人的利益要永远以家族利益为转移。一家人以和为贵、相亲相爱、促膝谈心的和谐局面在这种建筑风格中得到充分体现，感受到一种血浓于水的温馨，这是一种群体组合的和谐美。

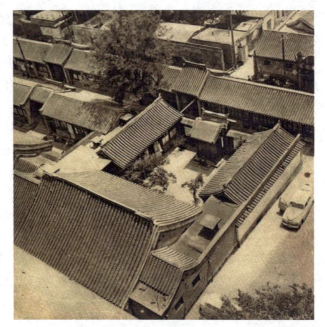

图6-9 北京四合院

从四合院布局结构上说,四合院外院横长,大门开在前左角。进入大门后,迎面在外院东厢房的山墙上筑砖影壁一座,它与大门组成一个过渡空间,从此处西转进入外院。大门之西,正对居民中轴的南房称为"倒座",作为客房用,外院还有男仆室、厨房及侧房。由外院通过垂花门式的中门进入方阔的内院,即为全宅主院。北面正房称为堂,有三间,遵守着明、清朝廷"庶民庐舍不过三间五架,不许用斗拱,饰彩色"严格的规定。正房开间和进深尺寸及高度都较厢房大,故体量也最大。正房左右可以接出一间或两间耳房,居住着尊者长辈。耳房前有小小的角院,非常安静,所以可以用作书房,这种一正两耳的布局称作"纱帽翅"。在正房之前院子两侧各有厢房,前沿不越正房山墙,所以院落宽度适中,空间感觉良好,厢房是后辈居室。正房、厢房朝向院子处大都有前廊,用"抄手游廊"把垂花门与左右厢房的前廊和正房的檐廊连接起来,可以沿廊走通,不用经过露天。廊边常设坐凳栏杆,方便在廊内观赏院中植物。所有房屋都采用青瓦硬山顶。正房后有时有一长排后照房,可用作女儿和女仆居室,或为杂屋。较长民居可以在堂后再接出一座方院,也可以在全宅一侧接出另外一组四合院,当然,也有在一侧接出宅园的布局。

前左角的住宅大门称为青龙门。按后天八卦的说法,北为坎,东南为巽,那宅门的此种布局就被称为坎宅巽门。而东南巽方代表着春夏之交,最富于生气的方位,依风水观念被认为是最吉利的。实事上,宅门并不设在中轴线上,所以要想从宅外进入必先通过一个小过院,这样的设计有利于保持民居的私密性和丰富空间变化。只有王府的宅门才可以放在中轴线上,体现出王侯之尊。

2. 曲阜孔庙(如图6-10)

曲阜孔庙是中国古代宫殿建筑艺术中的孤例,原本只是用来祭祀孔子的,但随着孔子代表的儒家思想地位的提高,孔庙才在建筑级别上有了大幅度的提高。

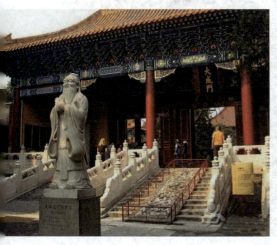
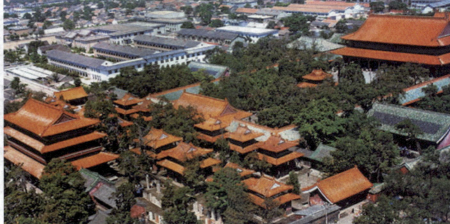

图6-10 曲阜孔庙

万仞宫墙被认为是曲阜孔庙主体建筑中的原始建筑。一直以来,被用来象征孔子广博的学识与高深的知识。孔庙前面的泮池是唐朝孔子受封文宣王的称号后建造的,使用了诸侯的规制。它的修建,彰显了孔孟儒家学说的官学地位,也是学而优则仕的儒家思想在合法地引导读书人走向仕途的象征。曲阜孔庙的杏坛相传是孔子教书育人的地方,杏坛的建造是为了纪念孔子对教育事业所做出的特殊贡献。大成殿又被称为宣圣殿,它位于曲阜孔庙的中央,是孔庙的主体建筑,是对孔子进行行礼的场所。大成殿面阔9间,进深5间,寓意"九五之尊",即是君王的象征,充分传达出了历代统治者将孔子所开创的儒家思想尊崇到至高无上的地位上。棂星门是曲阜孔庙的大门,寓意孔子是天上的文星下凡,也象征着以孔子为代表的儒家思想是顺天而生的。

孔庙建筑从总体布局来看,呈现出中轴对称的格局,这种布局在中国古代的传统建筑中普遍存在,体现了儒家思想中的中正观念,符合中庸之道。同时,孔庙建筑布局也体现出王者、尊者居中的思想。

两千多年以来,曲阜孔庙虽屡遭破坏,但在国家的大力保护下,一直被修葺。逐渐由孔子的一座私人住宅发展成一座规模形制等同帝王宫殿般的庞大建筑群,记载之丰,延时之久,可以说是人类建筑史上的孤例。

3. 巴黎圣母院(如图6-11)

巴黎圣母院大教堂,位于巴黎塞纳河城岛的东端,始建于1163年,是巴黎大主教莫里斯·德·苏利决定兴建的,整座教堂在1345年才全部建成,历时180多年。该教堂以其哥特式的建筑风格,祭坛、回廊、门窗等处的雕刻和绘画艺术,以及堂内所藏的13世纪到17世纪的大量艺术珍品而闻名于世。

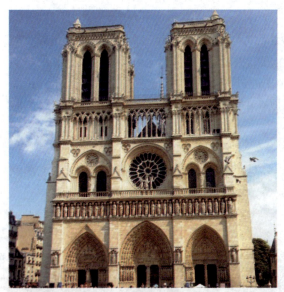

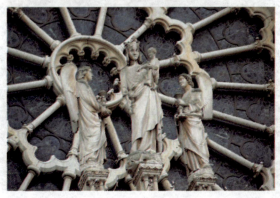

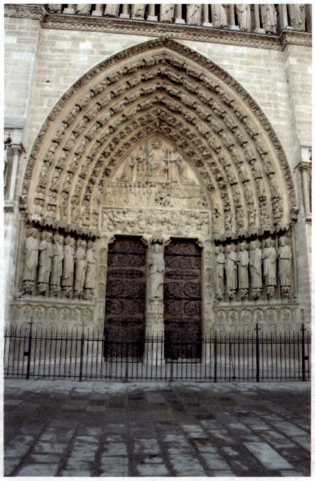

图6-11 巴黎圣母院

巴黎圣母院的正立面是一座典型的哥特式教堂，它的正面有一对钟塔，主入口的上部设有巨大的玫瑰窗。在中庭的上方有一个高达百米的尖塔。所有的柱子都挺拔修长，与上部尖尖的拱券连成一气。中庭又窄又高又长。从外面仰望教堂，那高峻的形体加上顶部耸立的钟塔和尖塔，使人感到一种向蓝天升腾的雄姿。进入教堂的内部，无数的垂直线条引人仰望，数十米高的拱顶在幽暗的光线下隐隐约约，闪闪烁烁，加上宗教的遐想，似乎上面就是天堂。于是，教堂就成"与上帝对话"的地方。它是欧洲建筑史上一个划时代的标志。圣母院坐东朝西，正面风格独特，结构严谨，看上去十分雄伟庄严。它被壁柱纵向分隔为三大块，三条装饰带又将它横向划分为三部分，其中，最下面有三个内凹的门洞。门洞上方是所谓的"国王廊"，上面有分别代表以色列和犹太国历代国王的二十八尊雕塑。1793年，大革命中的巴黎人民将其误认作他们痛恨的法国国王的形象而将它们捣毁。但是后来，雕像又重新被复原并放回原位。"长廊"上面为中央部分，两侧为两个巨大的石质中棂窗子，中间一个玫瑰花形的大圆窗，其直径约10米，建于1220~1225年。中央供奉着圣母圣婴，两边立着天使的塑像，两侧立的是亚当和夏娃的塑像。

巴黎圣母院是一座石头建筑，在世界建筑史上，被誉为一曲由巨大的石头组成的交响乐。虽然这是一幢宗教建筑，但它闪烁着法国人民的智慧，反映了人们对美好生活的追求与向往。

4. 法国巴黎埃菲尔铁塔（如图6-12）

埃菲尔铁塔是一个钢铁奇迹。塔身为钢架镂空结构，高324米。有海拔57米、115米和274米的三层平台可供游览，第四层平台海拔300米，设气象站。顶部架有天线，为巴黎电视中心。从地面到塔顶装有电梯和1 711级阶梯。铁塔采用交错式结构，由四条与地面成75度角的、粗大的、带有混凝土水泥台基的铁柱支撑着高耸入云的塔身，内设四部水力升降机（现为电梯）。它使用了1 500多根巨型预制梁架、150万颗铆钉，总重7 000吨，由250名工人花了17个月建成，造价为740万金法郎，每隔7年油漆一次，每次用漆52吨。这一庞然大物显示了资本主义初期工业生产的强大威力，与其说是建筑，不如叫做装配更为恰当。在设计、分解、生产零件、组装到修整过程中，总结出一套科学、经济而有效的方法，同时也显示出法国人"异想天开"式的浪漫情趣、艺术品位、创新魄力和幽默感。

图6-12　埃菲尔铁塔

四、工艺美术欣赏

中国的工艺品早在新石器时代就已见雏形,为礼教服务的青铜艺术、商周的玉石雕刻及战国的彩漆木雕,艺术成就已经十分可观。秦汉时的工艺美术,呈现出璀璨夺目的景象。唐代的工艺品以造型新颖、装饰华美、艺术精湛著称。宋元的工艺美术逐渐由商品化向平民化方向发展。明清的工艺具有独特的风格和时代性面貌。近现代的工业美术由于受到百年的风云动荡遭到了严重的摧残和破坏。

1. 四羊方尊（如图6-13）

四羊方尊是商朝晚期偏早的青铜器,属于礼器,祭祀用品。是中国现存商代青铜器中最大的方尊,高58.3厘米,重近34.5公斤,1938年出土于湖南宁乡县。四羊方尊方口,大沿,长颈,高圈足。颈饰三角夔纹和兽面纹,肩饰高浮雕蛇身而有爪的龙纹,肩部四隅是四个卷角羊头,尊腹即为羊的前胸,羊腿则附于高图足上。羊的前胸及颈背部饰鳞纹,两侧饰有美丽的长冠凤纹。现藏于北京中国国家博物馆。

四羊青铜方尊,形制凝重结实,纹饰繁丽雄奇。肩部、腹部与足部作为一体被巧妙地设计成四只卷角羊,各据一隅,在庄静中突出动感,匠心独运。整器花纹精丽,线条光洁刚劲。通体以细密云雷纹为地,颈部饰由夔龙纹组成的蕉叶纹与带状饕餮纹,肩上饰四条高浮雕式盘龙,羊前身饰长冠鸟纹,圈足饰夔龙纹。方尊边角及各面中心线,均置耸起的扉棱,既用以掩盖合范痕迹,又可改善器物边角的单调,增强了造型气势,浑然一体。

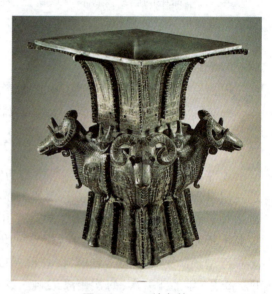

图6-13 四羊方尊

此器采用了圆雕与浮雕相结合的装饰手法,将四羊与器身巧妙地结合为一体,使原本造型死板的器物,变得十分生动,将器用与动物造型有机地结合成一体,并擅于把握平面纹饰与立体雕塑之间的处理,达到了技术与艺术的完美结合。出土器物的湖南洞庭湖周围地区在商代是三苗活动区,在此地发现造型与中原近似的铜尊,表明商文化的影响已远及长江以南地区。

2. 三彩骆驼载舞俑（如图6-14）

唐代的三彩釉俑是我国古代艺术宝库的珍品,是唐代提倡厚葬之风的政治产物。这件三彩骆驼载舞俑便是盛唐时期的杰出作品。出土于唐右卫大将军于庭海墓。一匹高大的白色骆驼直立于长方形平座上,头部及前腿上端为长毛,驼背上的长毡垂至腹下,驼背正中间立一歌舞男胡勇,乐手神情专注,正在演奏胡乐,其周四人面向外坐,一弹琵琶,二人拍鼓,舞者及乐人皆头戴软巾,足穿短靴,所用乐器除琵琶外,均已缺失。作品题材新颖,风格独特,代表了盛唐社会风俗及高超的艺术成就。

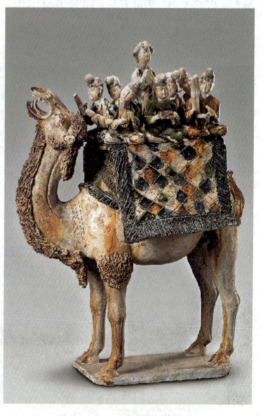

图6-14 三彩骆驼载舞俑

五、民族民间美术欣赏

民族民间艺术具有从善之美、稚朴之美、造型之美、色彩之美等特点,是集实用性、观赏性和娱乐性为一体的民族文化的瑰宝,在几千年的传承中潜移默化地浸润和塑造了中华儿女的灵魂。学习、传承、发扬优秀民族民间艺术,培养一批热爱生活和具有独特文化素养的学生,提升审美能力,增强民族自尊心和自豪感是教育者的职责。

1. 杨柳青年画(如图6-15)

年画作为一种民间通俗美术,是为适应过年驱邪志喜需要的独立创作。它密切联系着群众的祝福与希望、力量与信心、获取文化与增长知识的要求。在题材上,除了有世俗化倾向外,描绘的对象多为现实生活中百姓喜闻乐见的戏文故事与小说评话。当然,也会涉及娃娃、风景与花卉,也通过寓意或描绘名胜风光表现了对美好事物与幸福生活的憧憬和向往。年画的创作和生产有明显的地域性特点,地方特色尤为明显。最著名的有天津杨柳青、江苏苏州桃花坞等处。

图6-15 杨柳青年画之嬉叫哥哥 清(康熙年间) 年画

2. 泥人张(如图6-16)

泥人张彩塑为天津市的一种民间文化,著名的汉族传统手工艺品之一。作为北方流传的一派民间彩塑,创始于清代道光年间,是天津艺人张明山于19世纪中叶创造的彩绘泥塑艺术品,现为天津市首批国家级非物质文化遗产。泥人张彩塑被公认为是天津的一绝,早在清代乾隆、嘉庆年间就已经享有很高声誉。泥人张把传统的捏泥人提高到圆塑艺术的水平,又装饰以色彩、道具,形成了独特的风格。

泥人张彩塑创作题材广泛,或反映民间习俗,或取材于民间故事、舞台戏剧,或直接取材于《水浒》《红楼梦》《三国演义》等古典文学名著。所塑作品不仅形似,而且以形写神,达到形神兼具的境界。泥人张彩塑用色简雅明快、用料讲究,所捏的泥人历经久远、不燥不裂、栩栩如生。泥人张彩塑属于室内陈列性雕塑,一般尺寸不大,高约40厘米左右,可放在案头或架上,故又称为架上雕塑、彩塑艺术,是一个涉及面极广、运用于各种环境装饰的艺术形式,有着服务社会、美化环境的重要作用。

图6-16

第二节　幼儿美术作品欣赏

幼儿美术作品指的是幼儿所从事的视觉艺术活动,通过自己发展或者习得的"美术语言",如线条、色彩、造型等,表达儿童对周围客观事物的认识和感受的活动。幼儿的美术能力在不同的阶段发展水平是不一样的,既有连续性又有阶段性,但发展的历程基本上是一致的。教师在幼儿创作美术作品的过程中,应是幼儿美术活动的支持者、服务者、鼓励者、尊重者、理解者、分享者和引导者,而不应扮演一位活动的干涉者、训练者、专制者和反对者。

一、幼儿绘画作品欣赏

幼儿成长的阶段性差异使幼儿的绘画活动也呈现出不同的阶段特性。总体来说,幼儿的绘画能力可以分为四个时期:涂鸦期、象征期、图式期、写实期。

1. 涂鸦期——2岁左右幼儿绘画作品（如图6-17）

幼儿从对画笔产生兴趣、把画笔当成一种玩具到2岁左右的绘画,其间经历了漫长的涂鸦阶段。这一时期,他们喜欢在画纸上涂涂抹抹。

从作品里面,我们可以看到一些杂乱的线条,反复同一动作的斜线、螺旋线、锯齿线和点掺杂在一起,当然也有并不是很标准的圆圈线。表现出幼儿的朦胧爱好和兴趣,以及初现雏形的创造力。

2. 象征期——3岁左右幼儿绘画作品

图6-18是一位3岁的幼儿模仿图片上的太阳而画的,因为艺术表现力的限制和技巧的不足,会让人误以为画的是小猫。图6-19是在冰激凌形状的纸上装饰漂亮的彩色。可以很直观地从作品中看出,幼儿喜欢用红色、黄色和蓝色三种比较鲜艳的色彩装饰对象,这种装饰不带有写实性,是幼儿随心所欲选择自己喜欢的颜色。这种特性一般要持续到7岁左右。图6-20中作品的名称可以叫《直立的小兔子》,该作品是幼儿3岁半时期的作品,它的创作背景是:幼儿在一个轻松愉悦的环境下,自由发挥想象。幼儿似乎对小兔子这种常见的动物情有独钟,经常画。图6-21的创作是由于幼儿经常画正面、直立的小兔子,在老师的启发引导下,尝试着画睡觉的小兔子,但因表现技巧方面的问题,在成人看来有点"四不像",又因为生活经验的缺乏,把睡觉的小兔子画得像人一样仰躺着,四脚朝上。图6-22和图6-23的创作背景是:老师给幼儿讲了绘本故事《彩虹色的花》,在这种教育环境的刺激作用下,幼儿

第六章 欣赏基础

图6-17　2岁左右幼儿涂鸦期绘画作品

图6-18　　　　　　　图6-19　　　　　　　图6-20

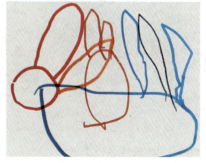

图6-21　　　　　　　图6-22　　　　　　　图6-23

表现出极大的创作热情。他们不喜欢被老师"帮忙",迫切希望能够独立自主地画出"乐于奉献"的彩虹色花瓣。幼儿对彩虹色的花的理解、观察不同、认识不同,画出来的彩虹色花的感觉自然也不同。

这一时期,相对于涂鸦期来说,是一个很大的进步,这主要是因为随着幼儿手部肌肉锻炼的加强,幼儿学会了用简单的、抽象的线条表达自己的意愿了。这个阶段可以称为象征阶段,作画显得粗糙,画作并非实物的原样,如果不借助环境或语言的帮助,很难从画面中知道幼儿的表现意图。

3. 图式期——4～5岁幼儿绘画作品(如图6-24)

我和妈妈(疼疼,4岁2个月)

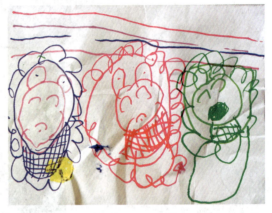
朋友(刘卓,4岁半)

高楼(笑笑,4岁2个月)

向日葵(疼疼,4岁2个月)

爸爸(刘卓,4岁半)

公主(桐桐,5岁2个月)

生宝贝了(桐桐,5岁2个月)

我种的花儿(杨诗语,5岁3个月)

图6-24

4岁到5岁的幼儿，作画时能表现物体的主要部分及基本特征，即使不借助语言也能看出画面的内容，但是缺乏写实性，形象不完整，喜欢用固定的样式和画法表现不同的对象。例如画人，一般用圆圆的脑袋、三角形或方形的身子、长长的头发，四肢表现不具体；画花朵，喜欢用圆形、半圆形来表现。此阶段，不需要借助语言也可知道画面的内容，但是画面显得单调，画得比较概念化。

4. 写实期——6～7岁幼儿绘画作品

随着幼儿生活经验的不断丰富，6～7岁幼儿的观察力和表现力不断提高，能基本上掌握事物的基本特征和主要结构，作画时表现出写意的倾向，所画形象与真实的物象仍然有一定的距离，可称为主观写意表现阶段。如图6-25所示，该幼儿基本上表现出了人物头部的基本结构和特征，只是头发采用了夸张画法。图6-26的小金鱼画法比较写实，画了不同大小、形状、姿势的小金鱼，还增加了水草、气泡作装饰，画面显得稚气而可爱。图6-27是一位7岁半的小朋友画的《小鱼的梦》，画面中画出了在海洋深处有不同种类的鱼儿，其中的两条鱼被拟人化了，漂亮得像公主一样，它们今天过生日，海洋里其他种类的动物赶过来为它们过生日，画面色彩鲜艳，想象力非常丰富。

图6-25　妈妈（豆豆，6岁）

图6-26　美丽的小金鱼（许涵忆，6岁）

图6-27　小鱼的梦（顺顺，7岁半）

二、幼儿手工作品欣赏

手工活动对幼儿有重要意义。首先，手工活动是幼儿接触物体、探究世界的一种方式，是促进大脑发育的重要途径，动作做得越多，能够为孩子带来精细动作能力的锻炼愈明显。从粗略的手工到精细手工的过程演变，是幼儿动手能力循序渐进提高的过程，幼儿通过锻炼，能更加准确地控制自己的动作。其次，手工活动能够培养幼儿的观察力、理解力、想象力和创造力。幼儿在手工活动的过程中养成悉心观察周围事物的习惯，提升越来越准确地抓住对象特征的能力。幼儿从模仿到创作的过程，正是创造力不断提升的过程。最后，手工活动可以丰富幼儿的情感体验，提高孩子的交流沟通能力。无论是独自做手工，还是亲子手工，或是小朋友们的集体手工，其间都要涉及角色的交流，这对幼儿丰富交往经历、培养感情等方面都有非常积极的意义。总体来说，幼儿手工能力的发展经历了三个不同的阶段。

1. 无目的的活动阶段（2～4岁）

这个时期的幼儿由于手部小肌肉发育不够成熟，认识能力也有限，所以手工活动没有明确的目的，只是一种纯粹的玩耍活动。比如在玩橡皮泥的过程中，会将橡皮泥当食物，放在平面上或随便找一个地方就像妈妈切菜一样，反复重复这一动作，直到把橡皮泥切得很小才罢休。幼儿从没有目的的玩耍活动中，享受"破坏""做工"的快乐。若是有教师引导，可以做出简单的棒棒糖的模样。有时候，会模仿大人的样子，找一块纸片和一把小剪刀，将纸片剪成奇形怪状的、一片一片的小碎片。

2. 基本形状阶段（4～5岁）

此时期的幼儿随着手、眼、脑各方面协调能力的发展以及对工具和材料有了最初的尝试之后，不再像无目的活动阶段的幼儿一样，逐渐由无目的的活动阶段向有意图的尝试阶段转移。在做手工之前，意图性非常明显，他要做什么，他们要先讲出来，然后再开始动手制作。图6-28是此阶段幼儿的作品。

我给树枝穿新衣（多多，4岁6个月）

大老虎（多多，4岁5个月）

毛毛虫（疼疼，4岁5个月）

树（可可，5岁）

图6-28

3. 样式化阶段（5～7岁）

此时期的幼儿由于手部精细动作和手、眼、脑协调能力的进一步发展，又学习了一些基本手工工具和材料的使用方法，创作的欲望非常强烈。看到橡皮泥，会考虑可以用来做一些好玩的东西，看到有彩色卡纸，要自己去找剪刀，学着老师的样子剪出大红花或窗花拿给家人看。这一时期，幼儿的变化非常令人赞叹，因为会发觉他们在突飞猛进，常常会做出一些意想不到的作品出来。图6-29是此阶段幼儿的作品。

狮子（多多，5岁7个月）　　　刺猬（灵灵，6岁5个月）

美丽的鸟儿（圆圆，6岁）　　　小可爱（顺顺，6岁半）

蛋糕（顺顺，7岁2个月）　　　美丽的花儿（顺顺，7岁5个月）

图6-29

随着时代的进步，传统的美术教育，包括简笔画、油画棒画等绘画形式已经成为历史的、过去的绘画形式，国外很多先进的艺术形式进入我国，逐渐被接受。幼儿具有亲近图像和热衷涂鸦、绘画、做手工的天性，如何引导幼儿在游戏中快乐作画、快乐玩耍是需要思考的问题。不仅仅只是形式上的创新，还需要创意，包括形式上的创意、材料上的创意、思维上的创意和画面内容的创意等方面的知识，让孩子能更多地感受、联想、体验和创造。

参考文献

[1] 步艳萍,陈凤远.素描基础教程[M].杭州:西泠印社,1999.12.
[2] 伯特·多德森.素描的诀窍[M].蔡强,译.上海:上海人民美术出版社,2014.
[3] 张恒国.素描基础教程[M].北京:化学工业出版社,2016.
[4] 屠美如.儿童美术欣赏教育研究[M].北京:教育科学出版社,2001.
[5] 沈建洲.手工基础教程[M].上海:复旦大学出版社,2011.
[6] 许卓娅,孔起英.艺术[M].南京:南京师范大学出版社,1997.
[7] 孙欣.民间木偶[M].南昌:江西美术出版社,2006.
[8] 孙华庚,邵筱凡.手工实用教程[M].北京:北京师范大学出版社,2013.
[9] 刘南一.绘画色彩[M].桂林:广西美术出版社,2014.
[10] 杨枫.幼儿园教育环境创设与玩教具制作[M].北京:高等教育出版社,2013.
[11] 李建盛.艺术学[M].北京:北京师范大学出版社,2007.
[12] 吴晶.艺术的历史[M].太原:希望出版社,2008.
[13] 中央美术学院美术史系中国美术史教研室.中国美术简史[M].海口:中国青年出版社,2002.
[14] 张昭济.绘画[M].上海:复旦大学出版社,2010.
[15] 沈建洲.美术基础与训练[M].上海:复旦大学出版社,2012.
[16] 刘元平.论艺术作品的生成——从郑板桥"画竹三段论"谈起[J].艺术百家,2007(8):22-25.
[17] 静美.外国建筑艺术欣赏[J].网络与信息,2001(11).
[18] 夏玉兰.国画基础[M].北京:中国计量出版社,1997.
[19] 严天江.美术欣赏[M].上海:上海交通大学出版社,2014.
[20] 姜斐德.宋代诗画中的政治隐情[M].北京:中华书局,2009.
[21] 王卓然.表现与观看:郭熙《早春图》研究[D].华东师范大学,2014.
[22] 叶清林,蔡立荣.学会欣赏秦兵马俑[N].东南早报,2005.
[23] 王志.从"丹青"到"水墨"——论"水墨之变"与"色彩"绘画中心的失落[D].南京师范大学,2005.
[24] 龙汪洋.中国画技法全书[M].郑州:河南美术出版社,2002,173.
[25] 沈虎.刘海粟艺术随笔[M].上海:上海文艺出版社,2001,128-130.

致　　谢

这本书接近尾声的时候,我终于松了一口气,夜晚,辗转反侧的睡眠质量可以得到些许改善。回想写书的这段时间,除了上课、吃饭、睡觉外,绝大部分时间都坐在电脑前"敲文字",终于要敲完了。在写书的过程中很多人提供了帮助,要感谢的人有好多。

首先要感谢的是我的父母及家人,父母二十多年的悉心培养,为我营造了良好的生活条件。家人的支持为我营造了舒心、惬意的写作环境。

感谢我的导师,他不仅是我的老师,更是我生命中的一盏灯。没有他的严酷训练和精益求精的治学态度,就没有此书的出版,这种影响是我一生的精神财富。

感谢爱女刘卓小朋友,我在写书的过程中,她现成的生活素材成为我们灵感的主要来源。

感谢我所在的单位——铜仁幼儿师范高等专科学校,感谢领导、老师们的关怀,为此书的出版提供了很好的人文环境,我在这里幸福并快乐着。

感谢我们的负责人戴志坚老师,给本书提供了很好的思路,在我们迷茫不知所措的时候,施以援手,才能让本书尽快完稿。

感谢我的搭档——赵丽强老师,自始至终,我们合作非常默契。感谢复旦大学出版社的赵连光编辑,每次有问题,无论再忙,他都会在第一时间不厌其烦地解答,非常感谢!

感谢即将成为本书的读者们,特别是铜仁幼儿师范高等专科学校的学生们,我们的能力有限,可能写不好这本书,但是,我们有一颗为学生提供优质教材的心,我们编写此书的压力与动力均来自你们。希望你们好好用功,切记切记。

最后我想说的一点是:编者的水平和阅历有限,书中难免会有不妥之处,恳请读者提出宝贵意见,我们一定会虚心接受,若有更好的建议,我们将一一记下,在改版中会有所改进与提高。

图书在版编目(CIP)数据

美术基础/彭朝风,赵丽强主编. —上海:复旦大学出版社,2017.8(2024.6重印)
普通高等学校学前教育专业系列教材
ISBN 978-7-309-12994-6

Ⅰ.美… Ⅱ.①彭…②赵… Ⅲ.美术-幼儿师范学校-教材 Ⅳ.J

中国版本图书馆 CIP 数据核字(2017)第 126150 号

美术基础
彭朝风　赵丽强　主编
责任编辑/赵连光

复旦大学出版社有限公司出版发行
上海市国权路 579 号　邮编: 200433
网址: fupnet@fudanpress.com　http://www.fudanpress.com
门市零售: 86-21-65102580　　团体订购: 86-21-65104505
出版部电话: 86-21-65642845
江苏扬中印刷有限公司

开本 890 毫米×1240 毫米　1/16　印张 8.5　字数 238 千字
2024 年 6 月第 1 版第 14 次印刷

ISBN 978-7-309-12994-6/J·334
定价: 35.00 元

如有印装质量问题,请向复旦大学出版社有限公司出版部调换。
版权所有　　侵权必究